# 好声音修炼之道，让你说话更自信

[日] 村松由美子 著　　王健波 张晶 译

机械工业出版社
CHINA MACHINE PRESS

声音很小、很沉、很低，说话很快，舌头不听话……

你对自己的声音感到自卑或烦恼吗？

拿起本书吧，实际上，声音无论从几岁开始都能发生戏剧性的变化——"我"就是一个很好的例子。

一起磨炼声音吧，找到你本来就有的"真实的声音"，当"真实的声音"出现时，性格不仅会变得积极，自己也会自然地受到周围人的信任，工作和人际关系也随之变得更加顺畅。

Hanashikata Ni Jishin Ga Moteru Koe No Migakikata

Copyright © Yumiko Muramatsu 2021

Original Japanese edition published by KANKI PUBLISHING INC.,

Simplified Chinese translation copyright © 2023 by China Machine Press

This Simplified Chinese edition published by arrangement with KANKI PUBLISHING INC., Tokyo, through Shinwon Agency Co.

北京市版权局著作权合同登记　图字：01-2022-3124号。

## 图书在版编目（CIP）数据

好声音修炼之道，让你说话更自信 /（日）村松由美子著；王健波，张晶译 .—北京：机械工业出版社，2023.6

ISBN 978-7-111-73130-6

Ⅰ . ①好… 　Ⅱ . ①村… ②王… ③张… 　Ⅲ . ①发声法 　Ⅳ . ① J616.1

中国国家版本馆 CIP 数据核字（2023）第 080595 号

机械工业出版社（北京市百万庄大街 22 号　邮政编码 100037）

策划编辑：张潇杰　　　　　　　责任编辑：张潇杰

责任校对：牟丽英　李　婷　　　责任印制：张　博

保定市中画美凯印刷有限公司印刷

2023 年 7 月第 1 版第 1 次印刷

128mm × 182mm · 6.375 印张 · 92 千字

标准书号：ISBN 978-7-111-73130-6

定价：49.80 元

电话服务　　　　　　　　　网络服务

客服电话：010-88361066　　机 工 官 网：www.cmpbook.com

　　　　　010-88379833　　机 工 官 博：weibo.com/cmp1952

　　　　　010-68326294　　金 书 网：www.golden-book.com

**封底无防伪标均为盗版**　　机工教育服务网：www.cmpedu.com

# 致读者

感谢您购买本书。

我怀着感谢之情，为您准备了礼物。

您可以观看第三章到第四章介绍的 12 个声音练习的实践视频。

希望您将这些练习内化为习惯，从而掌握感动之声。

# 前言

你喜欢自己的声音吗？

当我在关于声音和说话方式的讲座上提出这个问题时，大约三分之二的听众回答："不喜欢。"

我能理解他们的感受。

我曾经也不喜欢自己的声音。

但是现在，却非常喜欢。

声音小到对方不得不再次追问。

声音尖得刺耳。

声音嘶哑。

口齿不清。

声音过大而显得强势。

拿起这本书的读者，想必或多或少会因为自己的声

音而感到自卑，或产生其他烦恼。

其实，声音无论从多少岁开始都可以发生大幅改变。

我本人就是一个好例子。

练习声音，可以增加自信，提升表达能力，从而打动听者的心。

这就是我倡导的"感动之声"。

所谓"感动之声"，指的是你本来就有的"真声音"。

各类书刊中介绍了许多提高"说话技巧"的方法，但是我认为最重要的是"声音"。

声音为什么重要？

因为，人一旦能够发出自己的"真声音"，不仅性格会变得积极向上，而且能够自然而然地赢得周围人的信任。工作和人际关系也会因此变得称心如意。

这便是我用自己大量的精力研究声音、指导 4 万人发出"真声音"后得出的结论。

这是一个海量信息高速交织的时代。

如果只是想获取知识和信息，只要坐在电脑前检索一下，就能免费获得大量信息。

因此，如今光是说正确的话，是无法打动别人的。

关键是如何在现实生活中产生强烈的吸引，让对方的心灵震动。

这就和"感动"这一要素息息相关。

● 声音是反映身心状态的镜子

"改变声音就能改变人生……未免夸张了吧。"

你这样想也无可厚非。

事实也是如此。如果仅仅是口头上的变化，例如，刻意发出惹人喜欢的声音，或是压低嗓音以显得有威严，又或是强颜欢笑，工作和人际关系并不会发生多大改变。

因为，声音不会撒谎。

一个人的声音会全面反映他当天的身体和精神状

态。关于这一点，后面我会详细讲。如果身体和精神状态不佳，就会影响声音。

因此，如果你"装腔作势"，别人是能够听出来的。

在这样的状态下，即便你口头上说"这工作我能胜任""没有问题"。你的声音还是难免会带上"虚伪"的语气。听的人会因此感到不适。

人对谎言是很敏感的。因此，当听到混有虚假成分的声音时，人会下意识地觉得："把工作交给这个人……能行吗？"

用这样的声音做PPT演示，或者在会议上发言，很可能会被别人忽视。面试则可能会落选。如果是演讲，肯定会让听众露出厌烦的表情。

明明准备得很充分，效果却并不理想——如果你曾有过这样的经历，问题很可能出在声音上。

但是，

不必担心。

没关系。

只要能发出真声音，情况就会立即得到改观，马到成功。

真声音就是有这样的魔力。

● 声音改变，工作和人生也会随之改变

我现在的工作是企业培训讲师、讲座讲师、沟通咨询师，目的就是帮助人们练就感动之声。

从大学时代开始，我就从事各种用声音进行表达的工作，例如，电视台记者、企业宣讲人、兼职播音员、新闻广播员、解说员、广告歌曲演唱者，等等。

大学毕业以后，我进入研究生院，研究"声音与心理"的关系，撰写论文，并在欧洲和日本的健康心理学会上发表。

此外，我还学习了身体心理学。这是一门研究如何通过声音等身体因素来改善心理状态的学科。我取得了专业健康心理师的资格。专业健康心理师的工作是为人们提供预防心理疾病的建议。

可以毫不夸张地说，我是个狂热的声音爱好者，我的人生始终没有离开声音这一主题。

我的讲座中，满满的都是有关声音的经验和专业知识，吸引来了带有各种各样声音烦恼的听众。

他们无一例外，都没能发出真声音。

然而，当他们通过学习课程，变得能够发出真声音以后，许多事情都有了惊人的变化。

"以前我不擅长做 PPT 演示，现在却能通过 PPT 演示在工作中顺利地沟通。"

"把广告视频上传到网上之后，才过了 30 分钟就收到了商品的购买申请。"

"在跨行业交流会上只是站着交谈，就接到好几单生意。"

"演讲过后，有听众对我说'我变成了你的粉丝'。"

虽然听着不像真的，但这些都是学员们的实际反馈。

为什么会发生这样的变化呢？

用一句话来说，就是因为当一个人能够发出真声音以后，语气当中的"虚伪"成分就不复存在了。

为什么仅仅改变声音就能消除语气中的"虚伪"成分呢？

关键在于对身体的运用。

只要掌握方法，学会利用身体发出真声音，人的精神就会松弛下来，自然而然地变得坦诚，声音中的虚张声势、自卫、自虐、奉承等虚伪的语气就会消失。

因为，声音改变了，身体也会随之改变。身体改变了，精神面貌也会一并改变。

身体心理学将这一事实称为"身心关联"。

本书也会从身体心理学的角度来讲解声音。

● 学会发出"真声音"，让人受益终身

因此，本书的重点，便是教你如何运用身体，习得"感动之声"。

改变姿势，改变呼吸方式，改变运用肌肉的方法。

只要做到这些，你就能发出真声音。

如此，给他人的印象和说服力自然也会大不相同。你也将因此赢得他人的信任。

同时，你的声音也会让听者更舒服，更能拨动他人的心弦。

你的声音会变得生动而富有魅力，就连自己听了都不禁为之陶醉。

讨厌自己声音的你，不妨想象一下。

从出生到离开人世为止，你一直都在听自己的声音。

当你的声音变得富有魅力，就连自己也不禁承认："我的声音还不错嘛。"

当你每一次开口说话，别人都会仔细聆听，面带笑容地点头称是。

到那时候，你与人交流该有多么快乐，你的每一天该有多么充实啊！

不仅如此。

实际上，当你能发出真声音时，不仅听者的反应会发生变化，你自身也会发生变化。

因为每天听着自己的声音，受声音影响最大的，正是你本人。

理由我会按照顺序一一说明。当你学会运用身体发出真声音的方法以后，你的身心就会放松下来，同时也会变得越来越有活力。

这样一来，你就不会再累积疲劳，肩也不酸了，面部表情会变得柔和。

"感动之声"真的可以改变自己，改变听者的反应，改变人生。

习得这种魔法般的声音，再掌握有效的表达方式，那便是如虎添翼，足以让你说的每一句话都能打动听者的心。

在本书当中，将一并介绍这些表达方式。

● 阅读本书的方法

本书共分五章。

在第一章中，我会先告诉你"声音的影响力"。

声音本来是用来表达想法、传递心声的，为什么反而会削弱听者对你的信任呢？

为什么练就真声音就能获得信任呢？

那些通过我的课程先你一步习得真声音的学员发生了怎样的变化？

这些问题我将在这一章中为你一一解答。

希望你能借此理解为什么真声音能够强烈地打动听者的心。

在第二章中，我会告诉你真声音的影响力将如何改变你。

真声音不仅会打动听者的心。

作为声音的发出者，你自身也会受其影响。

当你能够发出真声音时，你的身心健康状态，甚至你的内心也会骤然改变。当然，是朝着好的方向。

请通过这一章了解真声音将给你带来怎样的益处，了解你自身将发生怎样可喜的变化。

从第三章开始，终于进入实践阶段，我会告诉你感动之声的基本发声法。

如果你迫不及待地想要改善声音，也可以从这一章开始读起（当然，如果从头开始读，可以帮助你更好地理解后面的许多内容）。

在第四章中，我会教你如何有效地熟练运用第三章学到的感动之声。

请根据你的需要进行练习。

在第五章中，我会介绍用感动之声表达想法的技巧。

只要注意"说话的顺序"，注意组织语言时的"视点"，与对方的沟通就会变得非常容易。

如果曾经有人告诉你，他听不懂你在说什么。哪怕

这种情况只有一次，我也强烈建议你学习这一章介绍的技巧。

由衷希望你用本书介绍的方法习得"感动之声"，一起将感动传递给更多人。

那么，让我们开始吧！

# 目录

# 第3章 | 练习"感动之声"的基本发声

# 第4章 | "感动之声"的运用

好声音修炼之道，让你说话更自信

## 第5章 | 抓住对方的心

第 1 章

口头表达
九成靠声音

# 有人因声音获益，有人吃声音的亏

在这个世界上，有的人因声音而获益，有的人则吃了声音的亏。

拿起这本书的你，想必已经隐隐约约注意到这点了吧。

例如，在公司内部的策划会议上做PPT演示的时候。

同事A一如既往地赢得一片称赞声："不错嘛！""很有意思！"轻松通过。

同事B得到的反应却总是："嗯，还差那么一点。""冲击力不够。"每次都石沉大海。

然而，等到演示结束以后，重新看策划案的时候，竟发现两人的内容几乎一模一样。这样的情况经常发生。

同事 A 和同事 B 的差别到底在哪里呢？

答案想必你已经知道了。

没错，就是"声音"。

明明没有说什么了不得的事，但却奇怪地让人产生很有说服力的错觉，就是因为人家的声音好。

你是一个怎样的人、你说了些什么，这些你给人留下的印象很大程度上取决于声音。

如果你曾经疑惑："为什么唯独那个人总是顺风顺水？"

那么这样的人便是声音的受益者。

 ## 光是说的内容好还不够

有个法则很好地说明了这一点。

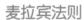

# 麦拉宾法则

说话的内容
7%

声音的质感、
音量、节奏
38%

外貌（举止、表情）
55%

外表93%

你是否知道有一本书叫作《你的成败，90% 由外表决定》（新潮社），书名令人印象深刻。

书名中"90%"这个数字，来自美国心理学家艾伯特·麦拉宾博士研究总结的"麦拉宾法则"。

根据该法则，说话的人给听者留下的印象，由以下因素决定。

实际上，在"90%的外表"当中，声音大约占四成。

声音就是能在很大程度上决定一个人的印象。

另外，"说话的内容"给听者留下的印象仅有 7%。

这也在情理之中。

最新报告显示，在我们的口头表达当中，"声音"比"语言"更先抵达大脑的边缘系统。

这意味着，先输入的声音的印象，会影响后输入的语言的认知。

大脑边缘系统掌管食欲、性欲、睡眠欲等"本能"。并且，它还会给接收到的信息贴上"喜欢、讨厌""愉悦、不愉悦"之类的情绪标签。

例如，对听到的声音，如果大脑边缘系统的反应是"哇，声音真悦耳"，就会给它贴上"喜欢、愉悦"的情绪标签，听者的脑内就会分泌快乐物质多巴胺等激素。

因此，听者会感觉很享受，于是认为："听这个人说话令我很兴奋。那么，他讲的事情一定很有趣！"

相反，对听到的声音，如果反应是"嗯……听不清楚。声音真讨厌……"给它贴上"讨厌、不愉悦"的

标签，听者的脑内就会分泌愤怒的激素——去甲肾上腺素。

因此，听者会认为："听这个人说话我很不耐烦。他讲的内容大概很无聊吧。"

也就是说，不同的声音可以激发听者不同的情绪，改变其对他人所说内容的认知。

"照你这么说，即便会议和 PPT 演示的资料准备得足够充分，如果声音不好，别人也会对你说的内容充耳不闻？"

是的，真相便是如此……

我知道，你一定很受打击。

 ## 发出好声音的关键在于回归婴儿状态

那么，什么样的声音才能让人自然而然地侧耳倾听，并对所说的内容产生兴趣呢？

其实就是我在《前言》中所说的"感动之声"，也就是自己的"真声音"。

话说回来，"真声音"又是什么呢？

它是通过你的身体发出的最自然、最轻松的声音。而且，这种声音很洪亮。当你发出这种声音时，会感到神清气爽。

这种声音不必用力，既不会含糊不清，又不会尖得刺耳，更不会假声变调⊖。

因为声音很自然，很容易就可以听清楚，所以听者也会感到放松和舒适。

也就是说，无论对发出声音的自己而言，还是对听者而言，都是"好声音"。

好声音的关键在于"共鸣"。

---

⊖ 原文"声がひつくり返す"，主要指声音达到假声的状态，即从本音翻转到假音。——译者注

通过回归到婴儿状态，就能发出最有共鸣的"真声音"。

在发声方面，最理想的莫过于"婴儿的哭声"。

我们呱呱坠地之时，伴随着无比洪亮的哭声从母亲的身体里来到这世界。

这个时候，婴儿自然发出的声音既清晰，又直接。

它能清清楚楚、分毫不差地传入人们的耳朵。

如果是在电车上，可以响彻整间车厢。

婴儿的声音为什么会如此洪亮呢？那是因为婴儿的状态是松弛的，毫不费力。

刚出生的婴儿，连翻身都不会，只能仰面朝天，对人类身体而言，这是最放松的姿势。

这样的姿势不会给身体造成负担，因此呼吸肌和喉咙的肌肉能够最大限度地发挥作用，喉咙处于完全打开的状态。所以才能够发出如此洪亮的声音。

另外，婴儿仰卧的时候，也不会对横膈膜造成负担。

横膈膜是位于肺下方的半球形的肌肉，是使肺运动的器官。

人站立的时候，在重力的作用下，横膈膜会受到其他器官的压迫。因此，要调动横膈膜多少需要点力气。躺卧的时候重力减轻，因此可以轻松地进行深呼吸。要让声音更好地共鸣，饱满的呼吸是必要的。

仰卧的婴儿不知不觉间就学会了灵活地运用横膈膜，因此吐出的气息变强，从而发出了响亮的声音。（和田美代子著／米山文明监修，《声音百科小事典》，讲谈社）

婴儿放声大哭的声音之所以能传出很远，就是因为婴儿像这样保持放松，让声音从体内向外扩散。

像婴儿一样松弛而本真的声音。

这才是人所具有的"真声音"。

也就是说，其实我们任何人都拥有洪亮、好听的声音。

这声音是每个人与生俱来的。

毋庸置疑，你亦如此。

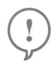 ## 声音不自然的原因

然而，在长大的过程中，我们的声音会因为各种各样的原因而受到抑制。

不许吵闹，不许说奇怪的话，不许笑，要合群……

换句话说，我们慢慢地养成了社会性。

虽然现在我从事声音方面的工作，但是曾经我却因为这些原因导致说话声音非常小。

而且，我当时的声音含含糊糊，经常被别人反复问："啊？""我听不清你说什么。"

现在回想起来，因为我父母爱女心切，对我教育严格，所以我小时候一直在看他们的脸色行事，压抑自己的想法和情绪。

我会把情绪藏在心里，不向外界张显自己的存在感，方法便是不发出声音。

因为一直压抑自己的存在，所以我的声音很小，而且含糊不清。

像这样，为了保护自己把想说的话忍着不说，会导致说话的时候嘴张得不够大，声音也像含在嘴里一样。

另外，身体紧张也会导致喉咙发紧。喉咙一紧，就只能发出很细的声音，仿佛很痛苦似的。

在这样的状态下，即便硬要发出很大的声音，声音也会变得嘶哑、走样。

于是，发声受到抑制，声音也就响亮不起来了。

在成长的过程中，不知不觉间，你失去了与生俱来的声音。

来参加我的讲座的学员，一开始也都无法发出自己本来的声音。

有的人"声音含糊"，有的人"好像喉咙堵住了

一般"，有的人"无论怎么使劲，也只能发出很小的声音"，还有的人"声音不知道为什么很嘶哑，干巴巴的"……

他们都无法发出与生俱来的声音，而只能发出受到抑制的声音。

听到受到抑制的声音时，人们就会在其中感受到"虚伪"的语气，觉得别扭，他们会想："这个人是不是在装腔作势？"

因此，即便用这样的声音说："我可以！""交给我吧！"听者仍然会感到不安："没问题吗？""真的能做好吗……"

换句话说，这样的声音无法赢得对方的信任。

随着人慢慢长大，无论是谁，声音都会或多或少受到抑制，但是有以下问题的人，受到抑制尤其严重。

- 声音小，经常被反复问

- 声音含糊不清

- 长时间讲话后声音会沙哑

- 发音不准，舌头不灵活

- 语速快

你有这些问题吗？

 ## "感动之声"能够建立信任，赢得粉丝

我们再来看前面提到的婴儿状态。

婴儿既没有在身体上的费力，也没有在心理上的费神。

婴儿是不设防的，不会对自己进行好与坏的评判。

人在心存恐惧的状态下会紧张，让肌肉变硬从而保护自己。婴儿却没有这样的意识，因此皮肤和肌肉都是柔软的。

因为心理和身体都是松弛的，所以能够发出自己本来的响亮的声音。

像这样放松、自然发出的声音中，就不会有"虚伪"语气。

因为人在紧张的时候，身体会不必要地用力，导致声音变形。

声音变形，就是心理和身体不够松弛的标志。

如果你能够发出自己本来的声音，没有变形，就不会令听者产生违和感和警惕心。

在这样的声音中注入你的情感，情感也能顺利地传达。

这样的情感能打动听者的心，从而唤起感动。

这样一来，你就能让对方信任你，成为你的粉丝。

"真声音"就是这样触动听者的心，唤起感动。

我将这样的声音称为"感动之声"。

我讲座的主要内容，就是将发出感动之声的方法教给大家。

 ## "感动之声"的效果

有趣的是，一旦我们能够发出感动之声，仅仅是正常说话，就能把别人吸引到你的周围。

因为你的声音响亮，丰润，有穿透力，听来悦耳，在人群当中自然备受瞩目。

如果你走在街上，听到不知从何处传来了小提琴的美丽音色，你是不是会好奇："这是哪来的声音呢？是什么人在演奏呢？"你是不是会忍不住去寻找声音的出处？

其中的道理是一样的。

以我为例，在跨行业交流会等场合，我只要站在那儿正常地跟人聊天，就肯定会有不少人主动过来搭话："等你有时间的时候，希望可以进一步交流。"

或者，当我在网上发布自我介绍的视频之后，不过几分钟的时间，就有人预约讲座。

因为感动之声所具有的魅力，可以在一瞬间吸引听者，打动听者的心。

而且，感动之声所具有的说服力，可以令听者对你产生信任。

在社交网络上，仅仅通过文本来吸引关注，是无法做到这一点的。

因为文本信息只有在读者主观想读的时候才能进入读者的大脑。

声音信息则不同，即使主观上没有想要去听的意识，信息也会不由分说地闯入耳中。

因此，好的声音可以瞬间捕获人们的注意力，甚至心灵。

这可以说是声音所具有的一大优势。

接下来，我会为你介绍几个案例，让你看看那些先你一步习得感动之声的人，人生发生怎样的巨变。

案例

## 五分钟对话赢得粉丝

在客服中心工作的Y女士（四十多岁）说："我自幼说话声音就小，而且含糊不清，很烦恼。"

在工作中，接听电话时为了让对方听得清楚，她会努力地大声说话，因此总是喉咙痛。

而且，因为发声过于用力，似乎给身体也造成了负担，每天都很疲惫。

带着烦恼，Y女士参加了我的讲座。

在讲座中，我教给她如何呼吸才能发出更响亮的声音。这是感动之声的基础。她因此学会了如何让呼吸变得更饱满。

从那以后，因为说话时呼吸变深了，Y女士能够非常轻松地发出声音。

而且，因为发声时不需要再刻意用力，无论是在工作中，还是回家以后，她的身体都不像以前那么疲劳了。

第1章 口头表达九成靠声音

17

参加讲座后不久，Y女士所在的客服中心举行了一年一度的考核（针对通话中的表现评分）。

据Y女士所说，她的考核成绩非常优秀，她自己也很满意。

负责考核评分的领导说："客户一开始的时候语气生硬，最后却变得非常友好。你凭借短短五分钟的对话就让客户敞开了心扉。这个客户肯定已经是咱公司的粉丝了。"这是最高等级的赞美。Y女士说："这可能是我一生中收到过的最好的表扬。"

Y女士说，最近经常发生这样的情况：客户满腔怒火地打来电话，但听着她的声音，就能感觉到对方慢慢地冷静下来了。

大概是因为学会了自然松弛的发声，让Y女士与生俱来的温柔特质得以在声音中显露。

Y女士的生活中也有好事发生。

以前因为声音小，在咖啡馆和餐厅点单的时候经常被店员反复问。

自己想说的内容无法顺利地让对方理解，这种压力令她说话时犹犹豫豫，点单时不得不用手指着菜单。

因为平时便是如此，所以这种场合的沟通令她感到很痛苦。

但是在听过讲座以后，不必讲得很大声，她的声音也变得很有穿透力，即使在嘈杂的店里，点单也变得顺畅无比，与人沟通也自然变得快乐起来。

"没想到仅仅是发出了令人感动的声音，自己就会发生如此大的变化！我很开心，也很惊讶。"说这话时，Y 女士脸上的表情明朗而生动。

案例

## 2 通过 PPT 演示掌控全场

"希望 PPT 演示能早早结束。"

工程师 K 先生（四十多岁）在做技术销售的时候总是这样想。

他本来就讨厌自己的声音，虽然有很多机会给自己公司的产品做演示，但他却一直不擅长在人前讲话。

不仅如此，他还经常感到自己说的内容不够精彩，说着说着就没了自信，变得消极，总想着："快点结束吧。"

如此烦恼的他参加了我的讲座。

通过坚持每日练习在讲座中学到的发声法，他变得可以很自然地发出声音。

这时他才意识到："自己以前的声音比想象中还要弱。"

渐渐能够发出感动的声音以后，他对说话这件事的抵触也慢慢消失，参加讲座时，对自己不擅长在人前讲话的意识也越来越淡薄了。

而且，能够发出声音以后，听者自然而然就变得愿意去倾听，因此他对自己说的内容也渐渐地有了自信。

后来，K先生在工作中曾当着五十多位客户的面做产品演示。

他运用之前讲座中所学的内容，凭借感动之声迎接

挑战，结果反响很好，客户纷纷表示："有了使用产品的意愿。""感受到了热情。"

上司也说："你的演示能够激起用户使用的欲望。""希望你也能来做其他产品的演示。"面对这出乎意料的结果，K 先生自己也非常惊讶。

在讲座中我总说："要用声音掌控场面。"从那以后，K 先生在开会等日常工作中，也会从"有没有控住场面"的角度，来观察自己说话的方式。

通过这样做，他明显感到："我对别人的吸引力大大增加了。"

如今，K 先生早已不再感到说话有压力，而且开始享受曾经讨厌的产品演示工作。

案例

 3 长时间讲话嗓子也不会哑

H 女士（五十多岁）从事讲师工作，经常要当众说话。

她给人感觉很舒服，踏实可靠，为人也不错。无论做什么事情，她都会竭尽全力，堪称讲师典范。

但是，H女士有一个大烦恼。

那就是"嗓子会哑到无法发出声"。

她喜欢自己的工作。对讲师而言，声音堪比生命。然而她的声音却不能持久。随着说话时间越来越长，她的声音会变得越来越嘶哑。

这样一来，对听的人来说似乎也是折磨。看着听自己说话的人如此痛苦的样子，H女士感到越来越难受。

无奈之下，H女士只好推掉时间长的课。

而且，身边其他讲师也会照顾H女士，当她声音变哑时，就会替她接着讲。

H女士觉得自己很没用。但是，能否一直这样下去呢？

这令她十分烦恼。

抱着一定要改变声音的想法，H女士参加了讲座。

起初，H女士表面开朗、干劲十足，但内心深处却有一丝不安："这个讲座真的能让我的声音不再变哑吗？"

这也情有可原，毕竟H女士已经因为声音的问题烦恼了这么多年。

她肯定会想：如果轻而易举就解决了，那我之前何必那么辛苦。

在课程中，H女士的声音变得不再嘶哑，能够坚持的时间越来越长。

她的呼吸也变得更加饱满，喉咙打开了，音质也变得更加清晰。

我用视频记录了H女士前后的变化。

人们能够敏锐地感知到他人声音和说话方式的变化，但对自身的变化却难以察觉。

而且，H女士具有强烈的责任感，对自己要求严格。

这种严于律己的人通常有一种倾向：难以切身地感受到"积极的变化"。即便自己取得了进步，她的第一个想法仍然是："不行，还差得远呢。"

因此，我们不该依赖主观感受，而应该通过观看视频记录，客观地看待自己。

"啊，确实有变化！"

H 女士看过视频后，认识到自己的变化，每次听着视频中自己已经改变的声音和说话方式，她都会更加自信，觉得"我可以"。

缺乏自信的人，会本能地竭尽全力"保护自己"。

"在他人面前展露自己的无能，会收到负面的评价，导致自己受到伤害。"

这种无意识的想法，会让肌肉变得僵硬，化为铠甲，甚至声带也会变紧，导致无法发出声音。

勉强通过僵硬的声带发出的声音，当然是嘶哑的。

当 H 女士变得自信，认为"我可以，我能行"的

时候，她的肌肉也不再如铠甲般僵硬，而是像衣服一般柔软。

以前，因为有声音方面的困扰，H女士推掉了许多课程安排。如今她可以顺畅地发声，终于可以自信地答应下来。并且，她对待工作比以前更加投入了。

怎么样？

改变声音。

仅仅是做到这一点，练就感动之声，人们就发生了巨大变化。

仅仅是改变声音，就能赢得听者的信任。

不仅如此。

人的性格也会因此发生很大的改变，人生之路变得豁然开朗了。通过以上三个案例，我想你已经清楚明了。

的确，感动之声不仅能带给听者巨大的影响，也会大大影响发出声音的你自己。

那么，当你练就感动之声以后，将迎来如何可喜的变化呢？

我会在下一章为你详细介绍。

第 2 章

改变声音，身体和
心灵也会随之改变

 ## 借助"感动之声"重置身心

如果你能练就"感动之声",不仅听者的反应会自然地发生变化,就连发出声音的你自身也会面临很大的改变。

就好像是用声音打开了一个开关一样,你的一切都会随之改变。

关于练就"感动之声"的具体方法,我将在下一章节进行说明。但在实践这些方法之前,我想先好好说一下,你出现的这种变化到底是什么。

虽然践行该方法的当下,声音马上就会发生变化,但是接下来说的这些变化,都是只有在你习惯发出"感动之声"以后才能获得的。

所以,非常重要的一点是,要先在头脑里保持这样一种印象:"原来只要改变声音,自己就会发生如此意想不到的变化!"

如果能够想象出这些变化，就能化为己用。即便不去勉强自己"要坚持"，也可以在日常生活中自然且有意识地发出"感动之声"。

那么，接下来就介绍听我讲座的学员身上发生的一些变化。

① 声音不好听 ⟶ 声音变好听，引人注目

② 常常浑身僵硬 ⟶ 身体不再僵硬，不易疲劳

③ 长时间说话，声音嘶哑 ⟶ 即使长时间说话，声音也不会嘶哑

④ 精神紧张，压力过大 ⟶ 精神压力不会累积

⑤ 过分在意周边 ⟶ 回归自我

⑥ 不擅长表达自己 ⟶ 能够自然地展现自己

⑦ 自我肯定感低 ⟶ 提高自我肯定感

⑧ 不擅长交流 ⟶ 享受与人交流，工作和人际关系都变好

只要改变声音，你就会发生以上这些变化。

而且，不必增加心理和身体上的负担，就可以自然而然地发生变化。

为什么会发生这些变化呢？我们一个个来看。

① 声音变好听，引人注目

就像第一章中说的，如果能发出感动之声，即便你淹没在人群中，你的声音也可以自然地引起人们的注意。

因为声音不仅可以作用于人的耳朵，而且可以直接作用于人的身体。

这里，我想简单地说明"声音"到底是什么？

平常我们听到的声音，是通过空气传播并且能被人耳所感知的声波。换句话说，声音是振动，空气的振动。

比如，婴儿的大哭声，就算离得很远也能听到。

这是因为，婴儿发出的哭声的振动带动了空气的振

动，这种振动本身通过空气传播到了我们这里。因此，所谓的听声音，其实就是在感知振动。

而且，我们要感知声音的振动，在声音和人耳之间就需要有传播的物质。这就是所谓的"介质"。

介质多种多样，除了像空气这样的气体，还有液体，如水，以及固体，如金属等。（铃木松美著，《为什么那个人的声音有魅力》，技术评论社）。

实际上，通过介质的传递，我们的身体很容易受到声音的影响。

人体 50% ～ 70% 都是液体，骨骼是固体。

因此，即便塞住耳朵，声音的振动也可以通过人体的水分和骨骼进行传递。

也就是说，发出声音，不仅会影响听者的听觉，实际上也可以使听者的身体本身发出细微的晃动。

这样说来，或许声音就像是在"咚咚咚"地敲击着听者的身体一般。

而且，响声越大的振动，通过介质传递得越远。

如前面提到，好声音（真声音）——感动之声的关键是，通过饱满的呼吸产生"共鸣"。

因此，如果能够发出感动之声，你无论在任何地方都会引起人们的注意。

在汇报或演讲的场合下，能够让人集中注意力的关键就是开头那几句话。运用得当，就能一瞬间改变当下的气氛，紧紧抓住众人的心。

你的意见以及你的存在本身，再也不会像以前那样，因为"声音没有存在感"而被忽视了。

② 身体不再僵硬，不易疲劳

声音的振动，不仅仅会触达听者的听觉和身体。

同时，还会作用到发声者本身！

声音的波动，会让你的内脏深处发生轻微的振动，起到按摩的效果，让你整个身体活跃起来。

实际上，只能发出很小声音的那些人，以及如果长时间说话，就会喉咙痛或者声音嘶哑的那些人，大多都有脸部和身体肌肉僵硬的问题。

"其实我也浑身嘎吱嘎吱地响……"

你是不是也经常有这种感觉呢?

在我的课程里,我会首先通过练习,让学员放松僵硬的身体,以便于之后更轻松地使用用于发声的肌肉。然后,我会帮助学员纠正姿势,让他们能够更饱满地呼吸,为发声做好准备。

有趣的是,过上 30 分钟,学员的眼睛就湿润了。

也是从这个时候开始,打哈欠的学员变多了。

这是因为,学员通过练习放松了身体。而且,共鸣的声音所引起的振动可以起到按摩的作用,让身体和精神都放松下来,调整自律神经。

课程结束时,大家脸上的表情都不再僵硬,变得柔和,一脸福相。

因为呼吸变得饱满了,身体吸入充足的氧气,变得更加健康。肩颈不再酸痛,由此导致的头痛问题也得到了改善,甚至还有人说"鼻炎得到了缓解"。

如上所述，当你的身体状态改善，能够发出感动之声以后，借助声音的按摩效果，你会进一步激活自身。哪怕只是平日闲聊，身体的紧张也会得到缓解并且放松下来，你会自然而然地变得精力充沛。

③ 即使长时间说话，声音也不会嘶哑

能够发出感动之声之后，声音会更加自如地从你放松的身体里发出。

很多人无法发出声音，或声音不够舒展，是由于压力导致的紧张，令心理和身体都变得僵硬，于是声带的肌肉也随之变得僵硬。如果声带又紧又僵硬，输送空气的通道就会变窄，很多人就只能发出微弱的声音了。

在这样的状态下，如果勉强自己发出很大的声音，或者长时间说话，喉咙很快就会痛，声音也会变得嘶哑。

顺便一提，声音不够舒展、长时间说话喉咙痛、声音嘶哑等症状在从事与声音相关工作的人群中很常见，

比如讲师、主持人、播音员、解说员、演员、歌手、声音教练等。

实不相瞒，在这些靠声音吃饭的人当中，也有不少人会偷偷参加我的课程。

他们都曾接受过各式各样的声音训练，但是有很多人因为没有学过基本的发声方法，只进行了发出大声的训练，所以他们发声时声带很容易疼痛。

另外，使用声音的专业人士在工作中会受到诸多限制，比如，他们必须遵守时间限制，或者需要服从导演等人下达的指示。

因此，他们常常会下意识地觉得"一定要得到别人的肯定"或是"一定要努力"，在说话的过程中给自己很大的压力。

但是，这样一来，上半身就会用力过猛，嗓子变得特别紧。在这样的状态下发声，很容易伤到喉咙，导致声音嘶哑。

如上所述，声音其实就是越努力越发不出来。

其实，"很大的声音"并不等于"响亮的声音"。

即使声音小，只要有饱满的呼吸带来的"共鸣"，声音就能引起空气振动，传到对方的耳中。如果你想被人听到，你需要做的不是发出很大的声音，而是让声音产生共鸣。

当你掌握了感动之声的使用方法，就能轻松地发出响亮的声音，身体不再紧张，声带也就不会变得僵硬。

因此，即使长时间讲话，喉咙也不会痛，声音也不会嘶哑。

很多学员都切身感受到："原来发声可以如此轻松，毫不费力！"

④ 精神压力不会累积

为了保证随时能够发出感动之声，就需要让放松的肌肉状态和能够进行饱满呼吸的姿势变成习惯。

这样不仅不会给身体造成负担，全身也不容易疲惫。

当你学会这种使用身体的方法，就不容易累积心理上的疲惫。

因为，心理和身体是紧密相连的。

我读研究生时学习的是身体心理学，其中就提到"身心相关"的理论。身体心理学的基本观点就是"身体的活动会塑造心理的活动"。

例如，在悲伤的时候，如果让嘴角上扬，微微一笑，就会稍微感到一点快乐的情绪。你有过这样的经历吗？

或者是，在情绪低落、垂头丧气的时候，试着舒展一下蜷缩着的背部肌肉，两手快速向上伸展，做出"万岁"的姿势。一瞬间，心情就会振作不少。

就像这样，身体的活动会对心理产生很大的影响。

因此，为了发出感动之声，平日里就要保持放松、不易累积疲惫感的姿势，精神上的压力也就不会累积下来。

这一点已经有研究证实。

我从事电视台记者、播音员等声音方面的工作以

后，越来越迷恋声音的魅力。40 岁后我读研，专门从事与声音相关的研究。

我做过这样一项调查：让 15～22 名学生接受在 90 分钟内发出感动之声的训练，前后做了 5 次，最后调查他们训练结束的感受。

结果发现，活力、稳定、舒适、清醒、爽快感等正面指标均有所提高。而紧张、抑郁、不安、疲劳等负面指标均有所降低。

也就是说，能够发出感动之声以后，心理上的正面指标提高了，负面指标下降了。

"改变声音，就能改变心理。"

这就是我对这项世界首例关于声音的研究课题给出的结论。

我也在欧洲和日本的健康心理学会上发表了这项研究。

我要传授的感动之声的方法，是建立在这样的学术论证基础之上的。

活力、稳定、舒适、清醒、爽快感等正面指标提高！

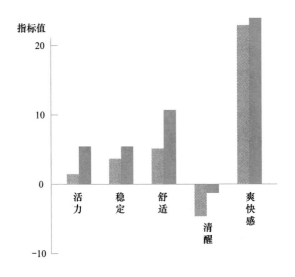

心理变得积极

■ 之前　■ 之后

紧张、抑郁、不安、疲劳等负面指标下降！

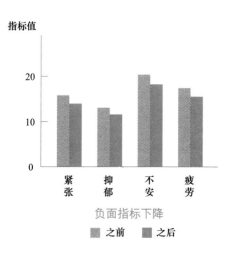

负面指标下降

■ 之前　■ 之后

⑤ 回归自我

能够发出感动之声以后，你的内在会发生进一步的变化。

如果你以前一直在配合别人，觉得"我失去了真正的自我"，通过感动之声的练习，你就能重新找回真正的自己。

我迄今为止倾听了无数人在发声方面的困扰。

好声音修炼之道，让你说话更自信

在声音小、嘶哑、含糊不清的人当中，有很多人表示"不了解自己"。

意思是说，他们总是在察言观色，以至于连自己都不知道自己所说的、所感受到的是否是自己的本心。

有这种烦恼的人往往很内向，不善于表达自己的想法和情感，过于在意周围人的目光和评价。由于"怕被拒绝，怕被讨厌"，他们很容易迎合周围人的意见。

因为总是迎合他人，为他人而活，不知何时连自己的本心都不懂了。

以前的我也是如此。

为了让自己迎合周围人的意见，我总是很在意对方，身心始终处于紧张状态。

紧张是保护自己的本能。

这种本能通过让身体僵化，用"坚硬的肌肉"像铠甲一般将身体包裹起来。根据身心相关的原理，心也随之披上了铠甲。

如此一来，心被蒙住，自己也就无法了解自己的本心。

这时，声音小、含糊不清、嘶哑等就变成了常态。

平时抱有同样声音烦恼的人，通过参加课程，变得能够轻松发声以后，有时会泪流满面地说："啊，我原来那么痛苦……现在感觉轻松多了。"

因为学会了善用身体轻松发声，身体的紧张就会完全解除，心理的铠甲也会卸下，整个人都放松下来。

令人意外的是，很多人都没意识到这种难以名状的"痛苦"。

你呢？

养成正确的发声习惯之后，你会意识到这一点，进而卸下心理和身体上的铠甲。最终发现本心，回归自我。

不久，你自然就会找到自己应该前进的方向和自己真正想做的事情。

⑥ 能够自然地展现自己

想必你已经明白，发出感动之声，意味着以声音为载体，表达自己真实的想法。

这意味着接纳自己，自爱，不卑不亢。

同时，也意味着做真实的自己，不带攻击性地与他人交流，向外界表达真实的自己。

"坦露真实的自己……这也太难了吧？"

也许你会不由自主地想要退缩，心跳也开始加速。我理解你的心情，这没有关系。

当你学会正确地使用身体发出感动之声后，身体就会放松下来。

用身体心理学的术语来说，就是你精神上的抑制解除了。也就是说，进入一种心灵得到解放的状态。

这时，比起看周围人的脸色，你的注意力更多集中在"自己想怎么做"上。你还会诚实接纳自己内心涌现的想法，并把它坦率地表达出来。

当一个人能够坦然、积极地接纳自己时，他的声音会变得有深度、饱满、温暖。倾听者也会感到舒服。而且，因为声音中没有不自然的紧张，没有"虚伪"的语气，让人听了安心感满满。

因为这样的声音可以传递出表达者的"最佳状态"，所以才能够在听者的内心深处引起波澜。

你看，发出你原本的声音，其实就是这么一回事。

在迄今为止的讲座和企业培训中，我见过很多人真的在拼命地想要成为别人，而不是自己。

他们大概觉得"真实的自己不行"吧。

因此，在参加我的课程之前，很多人都试图发出"理想中的声音"，而不是自己本来的声音。

可是，自己就是自己。不可能，也没有必要成为别人。

当你接纳自己，向外界展现你的个性时，声音就会拥有最真实的"共鸣"，传达到对方的心里。

发出感动之声，就是要我们自然而然地做到这一点。

⑦ 提高自我肯定感

有趣的是，能够发出感动之声以后，自我肯定感也会提高。

因为我们在自身内部也能感受到声音的共鸣，所以自然会觉得："我的声音不错嘛。""居然能够发出这样的声音，可能我也挺棒的。"

顺便提一下，日本人在总体上自我肯定感偏低，这已经是不争的事实。

日本内阁府曾在 2018 年对 13 岁到 29 岁的人群进行"自我肯定感"的国际比较调查，日本回答"对自己满意"的比例最低，仅为 45.1%。

而韩国、美国、英国、德国、法国、瑞典等国家均超过 70%。

为什么日本自我肯定感低的人如此之多呢？

我认为，原因之一跟声音和说话方式有关。

让我们先换个话题。我经常向参加我讲座的学员提出这样一个问题：

"你喜欢自己的声音吗？"

无论在哪里提这个问题，结果都差不多。

"喜欢"——5%

"还行"——15%

"讨厌"——80%

令人吃惊的是，80% 的人讨厌自己的声音。

回答"讨厌自己的声音"的人中，有不少人在听过自己的录音之后，都会皱起眉头表示："我的声音是这样的？真讨厌。"

我们听自己的录音会觉得奇怪，是因为平时我们听自己的声音都是通过骨传导。

通过骨传导听到的声音，会比通过空气传导听到的声音低。因此，当我们听到通过空气传导的录音时，就会觉得："自己的声音跟想象中不一样！"

因为听着不习惯，所以才会吃惊，觉得"自己的声音讨厌"。

但是，请你思考一下。

从呱呱坠地那一瞬间，一直到离开这个世界，我们基本一直在出声说话。声音会陪伴我们走过一生。

如果我们一辈子都讨厌自己的声音，没有自信，会怎样？

我们能够自信地表达自己的意见和想法吗？

我们能够不卑不亢地当众汇报和演讲吗？

如果对自己发出的声音没有自信，就难免会对发声和说话变得消极。对发出声音表达自己的想法产生犹豫、压抑自己的情感，这些都是会降低自我肯定感的行为。

但是，只要掌握了感动之声的使用方法，你马上就可以发出体现自己个性的声音，连你自己都会感到满意。

实际上，参加过我的课程之后，每个学员都说："这真的是我的声音吗？……我好像可以喜欢上自己的声音了！"

当我们能够自然地喜欢上自己的声音时，自我肯定感也会因此提高。

⑧ 享受与人交流，工作和人际关系都变好

喜欢上自己的声音之后，说话、与人沟通都会变得快乐，认为自己不擅长当众讲话的意识也会变得淡薄。

此外，因为可以通过声音坦率地表达情绪，说话的语调自然就有了抑扬顿挫，你讲的内容会格外有戏剧性。

这样一来，表现力增加了，无论是汇报、演讲、销售、接待顾客、闲聊，你都能够打动对方的心。

听的人会觉得："好有趣！我想多听这个人说话！"

于是，在工作和人际关系中建立信任会变得越来越容易。

 ## 身体和心灵都不必紧绷

看到此处，我想你已经明白，只要拨动声音的开关，不但发声会改变，你的身心状态和内在也会改变。

稍微聊点题外话。我还有一个头衔是专业健康心理师，因此会举办关于压力管理的企业培训。

参加培训的人会提这样的问题："我知道要排解压力，睡眠时间很重要，运动也很重要。但是我太忙了，没有睡觉和运动的时间。我该怎么办？"

顺带一提，遇到这种情况，企业培训的课程中往往会加入认知疗法的内容。

所谓认知疗法，是通过改变认识，从而让人积极地看待事物的方法。

一个广为人知的例子，是对杯中水的看法。对于半杯水，是消极地认为"只剩这么点"，还是积极地认为"还有这么多"，后续的情绪会因此发生变化。

掌握积极的思维，保持自己积极向上的方法非常重要。

但是，要掌握这种方法，以此应对压力，需要花费较长的时间。

我们看待事物的方式是有惯性的。要想养成积极的思维习惯，就需要勤加练习，比如每天老老实实地把对事物的看法和思考写在纸上加以认识。

不过，多亏了我学习了身体心理学，并了解到"通过身体能够改变心理状态"，于是发现了这个不必花太多时间就能转换到积极思维的方法。

如果你想问它为何能做到？这都是因为，身体是"此时此地"就可以改变的。

如果我们平时就可以调整到能够发出自己原本声音的状态，不但能像前面说的那样做好压力管理，我们的内在也会非常自然地发生变化。

不必给自己不必要的压力，勉强自己"变得积极"，也不必牺牲休息时间，进行长期练习。你不必过度努力。

只要改变声音，不用强行增加心理和身体上的负担，就能得到如此可喜的变化。

 ## 像学习乐器一样学习发声

掌握感动之声以后，你就能毫不费力地找回自己本来的声音。

这就好比你的身体是一件乐器，而你掌握了它的演奏方法。

就像小提琴有小提琴的音色，中提琴有中提琴的音色，大提琴也有大提琴的音色一样，你也拥有只属于你自己的美妙声音。

在不知道正确发声方法的情况下发出声音，就像在不知道演奏方法的情况下胡乱拨弄乐器一样。

本身来讲，如果不知道乐器的演奏方法，是无法让乐器发出声音的。即便能发出声音，也只会像拉锯一样折磨人的耳朵。

在此之前，你就是在这样的状态下站在演奏会的舞台上，面向观众说一句："请听！"然后对着乐器乱弹一番。

……这样的情景光想象一下就很恐怖，不是吗？

别人完全没听进去你说什么，是不是也可以理解了呢？

但是，你再也不用担心了。

只要你掌握感动之声，学会你自身这件"乐器"的演奏方法，你就能发出"独一无二的声音"，这也是你的身体所能发出的最动听的声音，令听者为之倾倒、沉醉。

从下一章开始，我就会教你感动之声的基本方法。

快翻动书页，跟我一起挑战吧！

第 3 章

练习“感动之声”的
基本发声

# "感动之声"的根本在于振动

"我竟然能发出如此响亮的声音……连我自己都感到惊讶！"

我从参加感动之声课程的学员那里收到了这样的感想反馈。

发出响亮声音的重点在于"共鸣"。

一旦发出这种共鸣声，你只需要短短一分钟时间，就能掌控全场的氛围，打动听者的心。

欧美国家对声音非常重视。政治家、高层管理人员都配有专门的声音教练。因为他们深知"声音可以成为武器"。

如前所述，声音是空气的振动。

声音共鸣，是通过发声者饱满的呼吸，引起空气振动的结果。也就是说，需要用很强的能量，通过呼吸让空气充分振动，才能使声音足够响亮。这股能量有着撼动人心的力量。

相反，虚弱的声音能够产生的振动很小，听者无法从中感觉到能量。因此，这样的声音无法抵达听者的内心，感动也就无从谈起。

因此，要想让声音打动听者的心，大前提是让声音能够产生大幅的振动。

我一直认为，声音是可以自动发电的引擎。

如果能让感动之声成为习惯，那么我们说每一句话的时候，都能够饱满地呼吸，正确使用肌肉，放松不需要的部分肌肉，从而引起大幅度的振动。这简直就是引擎本身。

为此，我在课程中的首要任务，就是让学员能够发出振动充分的"共鸣声"。

## 振动要靠整个身体

那么，怎样才能用声音引起大幅振动呢？

简言之，就是把你调动身体的方法回归到"婴儿模式"。

让你的身体和精神像婴儿一样放松，自然就能发出共鸣声。

在这样的状态下发声，振动的就不仅是声带附近，而是整个身体。

比如，请想象一下弦乐器。

琴弦的振动会引起整个乐器共鸣，从而发出幽深、美妙的音色，并能传得很远。但是，如果用消音器不让琴弦的振动传到整个乐器，声音就不容易发出来，即使发出来，声音也很小，传不远。

同理，要引起声音的振动，就需要用到整个身体。

声音本来就不是单靠声带发出的，而是要靠整个身体。

简单来说，我们发出声音，经历了以下四个阶段：

❶ 利用"腹肌"带动"横膈膜"，挤压"肺"呼气。

❷ 呼出的气息使"声带"振动。

❸ 声带的振动在"喉咙、口腔、鼻腔"共鸣，形成声音。

❹ 利用"舌头、嘴唇、牙齿"在声音中加入变化，就变成语言。

说到"发声"，很多人只会注意声带和喉咙，但实际上，以上引号内的器官全都会用到。

我在前言中写过："一个人当天的身体和精神状态，都会反映在声音里。"这是因为声音会反映上述器官的状态。

此外，与发声有关的，还不止这里列举的部位。

例如，眼睛周围的表情肌肉也和呼吸密切相关，而呼吸是发声的源泉。

让我们来做一个实验。你也可以试试看。

首先，吸气呼气，一边保持正常的呼吸，一边逐渐睁大眼睛。然后，再慢慢地还原。

眼睛睁大的时候，与还原的时候相比，呼吸有什么变化？是在吸气，还是在呼气？

眼睛睁大的时候应该"吸气"，还原的时候应该"呼气"。反过来则很难做到。

这是因为，表情肌肉和肺部下方的横膈膜是相连的。换句话来说，只要改变表情，呼吸的深度就会改变，发出的声音也会迥异。

灵活运用所有这些器官，就能发出共鸣声，即感动之声。

为此，我们需要改善姿势，让全身的肌肉像婴儿一样放松得恰到好处，从而使呼吸更饱满。饱满的呼吸是共鸣的前提。

我将感动之声的基本步骤总结为一套"声音练习操"，其包括以下三个阶段。

**第一步，放松肌肉。**

**第二步，调整姿势。**

**第三步，调整呼吸，发出声音。**

只要做到这些，就能轻松地发出感动之声。

我为每一项练习都录制了视频，请在练习的时候参考。话不多说，让我们马上开始吧。

<table>
<tr><td>第一步</td><td>放松肌肉</td><td>如果颈部、喉咙太僵硬，就无法发出声音。我们全身的肌肉会因为伏案工作或日常压力而变得僵硬，要发出共鸣声，首先要放松这些肌肉。</td></tr>
</table>

## 绕颈练习

双脚开立，与肩同宽。

**要领**

放松，放松。

有的人无论做什么事都会使出全力，让他"转动颈部"，他回了句"好，明白"之后，就铆足了劲儿转动自己的颈部。明明是为了放松才转动颈部，这样

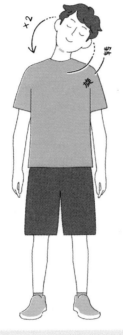

②

慢慢地将颈部左转
两圈，右转两圈。

就完全本末倒置了。反而会令喉咙更加紧张，发不出
声音。

　　借着头部的重量，让颈部自然地沿着重力方向向
下走，然后顺势转动，动作要慢。

## 叹气练习

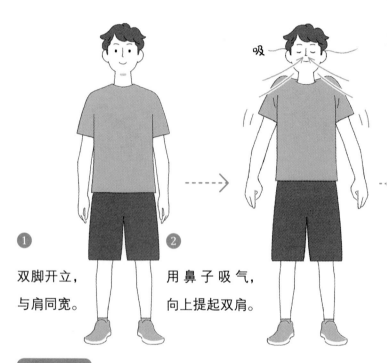

❶ 双脚开立，
与肩同宽。

❷ 用鼻子吸气，
向上提起双肩。

吸

> **要领**
>
> 第 3 步有两个要领。
>
> 第一，叹气时，请大声发出"哈——"的声音。
>
> 发出这声"哈——"的时候，感觉应该是很舒服、
> 很放松的。它是你发出独特而富有魅力的声音的基础。

好声音修炼之道，让你说话更自信

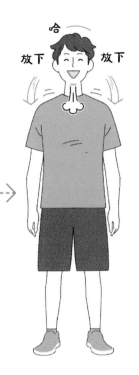

哈

放下　　放下

**3**

"哈——"深叹气，卸掉双肩的力气，使其落下。重复此动作三次。

第二，双肩"落下"的时候，如果你有意识地做"放下"的动作，肌肉就会发力。

但因为我们练习的目的在于放松，所以请你保持舒适的感觉，卸下力量，让双肩在重力的作用下落下。

如今，我们习惯了用电脑工作，肩、颈、腰疼痛俨然是严重的现代病。

如果长时间保持同一姿势，不仅肌肉会变僵硬，血液循环会受阻，就连声音也会变得难以发出。

此外，那些总觉得自己"不能失败"，平时就感到压力很大的人、那些长时间处于紧张状态的人、那些很容易感到不安的人，往往会有缩着脖子的习惯。

缩着脖子意味着肩膀是向上耸起的。换言之，肩部的肌肉处在发力的状态。

让一直用力的肩部肌肉放松下来，声音就更容易顺畅地发出来。

肩部放松下来以后，紧接着让我来介绍一下肩胛骨部位的练习吧。

这个部位也和肩膀一样，如果你一直用电脑工作，长时间保持相同的姿势，那么你的肌肉就会变得僵硬，动作也会变得不灵活。

如果肩胛骨僵硬，动作不灵活的话，肺部就无法自如地进行变大变小的运动。这样一来，呼吸会变浅，声音也会变小。

彻底地放松肩胛骨，可以让我们的呼吸重新饱满起来，并能够发出共鸣声。

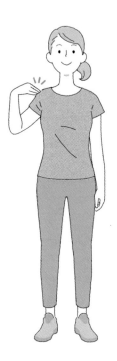

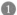

右手指尖对齐，搭在
肩上。

- - - - - - - - →

> **要领**
>
> 　　肩膀和肩胛骨周围僵硬的人在转动手臂时，手肘
> 和头之间的距离会比较大。请在身体能够承受的范围
> 内，让手肘来到头顶最高处时，尽量保持垂直。如果
> 此时手臂高高抬起，并且能够碰到耳朵，那么你的姿

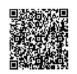

旋转

×3

**2**

手臂由身体前方自下而上转动，抬高手肘，然后向后方落下。缓慢地重复此动作三次。左手也做三次同样的动作。

势就是正确的。在换到左手之前，请感受一下左右肩膀和肩胛骨周围的柔软程度的差异。活动时的顺畅程度应该也有很大不同。

**❶**

右手叉腰，大拇指
在前。

用力向后摆

1·2·3!

×3

**2**

手肘向后方按照"1、2、3"的节奏摆动三次。左手也做三次同样的动作。左右交替着做三组。

摆动手肘时保持身体直立不动。

请在这样的状态下，向后摆动手肘。

第3章 练习『感动之声』的基本发声

69

## 撩发练习

右手置于脑后。

---

**要领**

摆动手肘时保持身体直立不动。

请在这样的状态下，向后摆动手肘。

因为很像女人撩头发的动作，所以我给它取名叫撩发练习（笑）。

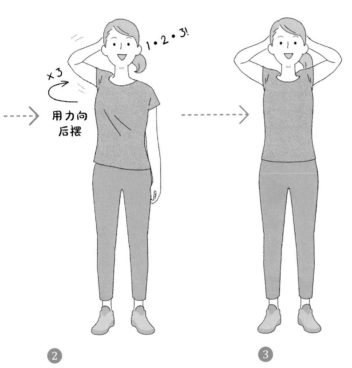

❷

手肘向后方按照"1、2、3"的节奏摆动三次。左手也做三次同样的动作。

❸

双手一起做三次同样的动作。

**1**

右手略微离开身体，置
于身体侧方，做出表示
"欢迎"的动作。

要领

摆动手臂时保持身体直立不动。

请一边感受肩胛骨的活动，一边向后摆臂。

好声音修炼之道，让你说话更自信

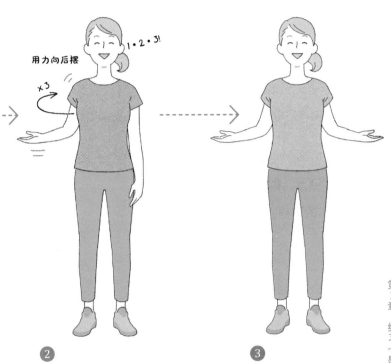

用力向后摆

×3

1・2・3!

**②**

手臂向后方按照"1、2、3"的节奏摆动三次。左手也做同样的动作。

**③**

双手一起做三次同样的动作。

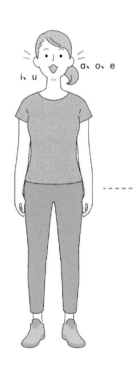

**1**

首先，尝试发出 "a、o、e、i、u"
的音，确认一下放松之前嘴和腮
的活动状态。

\* 请记住放松前肌肉活动的感觉以及声音的
音调，以便在放松后确认腮部肌肉灵活程
度的变化。

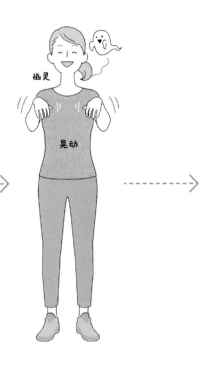

幽灵

晃动

❷

双手手指放松，
假装自己是幽
灵，向前伸出
双手。

❸

双手轻握，将
手指第二关节
（从指尖数起）
置于颧骨下方。

左右　　揉搓

×3

**4**

左右移动置于
颧骨下方的关
节三次，按摩
脸颊。

**⑤**

一边用关节向上推颧骨，一边张大嘴巴，发出"a、o、e、i、u"的音，重复三次。

**⑥**

双手离开颧骨，发出"a、o、e、i、u"的音。确认一下肌肉的活动与放松前相比变得更顺畅和轻松了。

好了，经过以上练习，你身体和面部的肌肉是不是已经松弛下来了呢？

感动之声的基础课程，就是通过这样的练习来"放松全身的肌肉"。先慢慢地让肌肉放松下来，打造出容易发出响亮声音的身体。

在这里，我想先提一下"共鸣"，它是发出响亮声音的关键。

稍微说几句题外话，有一种声音令我至今记忆犹新。那是几年前我去墨西哥的一个叫作坎昆的城市时，一个叫作塞诺特（Cenote）的洞穴里的泉水所发出的声音。

塞诺特这个洞穴非常大，游客可以在此潜水或浮潜。

洞穴里湛蓝而神秘的美丽风景给我留下了深刻的印象，但更奇妙的是泉水从洞穴顶部落下时的哗哗水声。泉水的绝美音色响彻整个洞穴，至今犹在耳畔，恍如昨日。我有时会在不经意间想起，还是怀念不已。

通常，水落下的声音并不会那么响，一般只有极小的声音。

但是，洞穴越大，声音也会变得越大，响彻四周。

洞穴是指地下的一定大小的空间。在这样的空间里，声音会有回声，发生共鸣，变得特别响亮。

例如，在教堂等场所唱响赞美歌，美丽音色会响彻整个教堂内部。这是因为教堂的屋顶建得很高，有充分的空间让声音产生共鸣。

人的身体也一样。可以说，身体即乐器，声音即乐音。

人体内也有空间，通过声音在体内回响共振，就能让发出体外的声音变得又好听、又饱满、又响亮。

引起共鸣的空间叫作共鸣部位，人体内主要有三个共鸣部位。

**咽腔→声带周围**

**口腔→嘴里**

**鼻腔→鼻子里**

# 三大共鸣部位

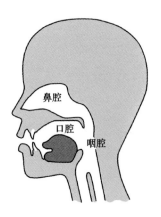

　　这三个部位都被称为"腔"。这些部分充分打开形成空间，是引起共鸣，发出响亮声音的大前提。

　　可以利用自己身体来体会这三部分的共鸣。

　　来试一下吧。

### 1 咽腔

　　想象把一只煮鸡蛋横着放进嘴里，在口中形成圆形的空间，用低声念"喔——"。

你应该可以感觉到胸部在振动。

这是因为咽腔打开后，声音变深沉了。

**❷ 口腔**

在舌根下压、颚垂（喉咙中央下垂的突起部分）抬起的状态下，像打哈欠一样发出"啊——"的声音。

打哈欠的声音很响，这是因为口腔处在打开、共鸣的状态。

**❸ 鼻腔**

闭上嘴巴，想象自后脑勺哼出"嗯——"的声音。

此时触摸鼻子，应该能够感觉到振动。

这就表示鼻腔在共鸣。

身体放松以后，接下来要做的是调整姿势，为发出共鸣声做准备。如果可以的话，请对着穿衣镜这种能照出你全身的镜子来练习。在以后的训练中发出声音时，注意保持这一姿势。

## 基本姿势

好像被一根线提着

**1**

两脚分立，与肩同宽，保持重心在正中间。腰背挺直，好像头顶被一根线向上提着。

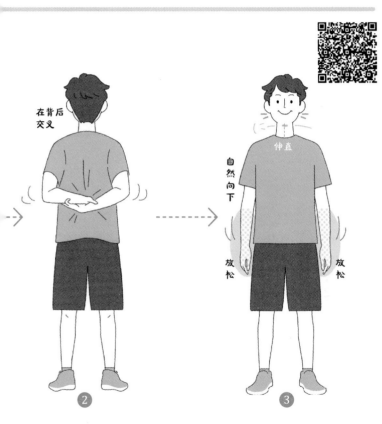

在背后
交叉

伸直

自然
向下

放松

放松

② 双手在背后交叉，
手肘以下放松。

③ 伸直脖子，嘴角
向上提起。

以这样的姿势发声，呼吸会自然而然地变深，呼出的气量稳定，发出的声音会比以往更有力。

此外，嘴角向上提起后，可以加强口腔中的共鸣，让声音的每个音节更加清晰。

前些天，一位学员抱怨："别人嫌我说话不正经。"

我仔细观察后，发现他总是把重心放在一条腿上。此外，他还严重驼背，脖子也有点倾向一侧。而且，他的嘴角总是朝下，弯成"へ"的形状。

于是，我让他做出基本姿势，然后对他说："你就保持这个姿势说几句话试试。"他说："我说点什么好呢？随便说什么都行吗？"紧接着，他就惊讶道，"哎呀！我说话不一样了！"

以前他的声音软弱无力，每个音节都含含糊糊的，难以听清，但是一旦换成这个姿势之后，他马上就能很自然地发出清晰而有力的声音。

像这样，保持端正的站姿，说话也自然变得郑重起来。

如果你觉得自己可能有同样的问题，就需要特别注意了。当然，对于其他人来说，我也建议你对着镜子，按照上述要领检查一下，看看自己是否符合这一基本姿势。

现在，终于来到了实际发声的阶段。首先我会介绍缓慢吸气的方法。我们的共鸣来源于饱满的呼吸。为了用身体感受深呼吸，请你尝试以下呼吸方法。

## 基本呼吸训练

**1**

双脚分立，略宽于肩，左右脚尖平行。保持背部挺直，略微弯曲膝盖，重心下移。

### 要领

吸气时，纵向张大嘴巴并睁大眼睛，这样可以吸入大量的空气。

手部动作放缓，可以让呼吸更加饱满。

**2**

从①的状态将双手掌心朝地面往下移动到胸部，同时用嘴大口吸气。紧接着，将手掌回归到原始状态，同时呼气，将吸上来的空气释放回去。重复此动作三次。

吸气

哈

呼气

×3

**3**

然后，在②的动作呼气时，发出"哈——"的声音（这叫作原始音）。重复此动作三次。

在 86 页的要领部分我告诉大家："吸气时，纵向张大嘴巴并睁大眼睛，这样可以吸入大量的空气。"

请你亲身试试，可以切实感受到吸入了大量的空气。

首先，保持正常呼吸的同时，慢慢张大嘴巴。张到最大之后，再慢慢地将嘴还原。重复 2～3 次，这时注意观察：

慢慢张嘴的过程中，呼吸是怎样的？是在吸气，还是在呼气？

慢慢将嘴还原的过程中，呼吸又是怎样的？是在吸气，还是在呼气？

接下来，和刚刚一样，保持正常呼吸的同时，慢慢地睁大眼睛（嘴可以一直闭着）。

睁到最大之后，再慢慢地将眼睛恢复到原来的状态。重复 2～3 次，这时注意观察：

慢慢睁大眼睛的过程中，呼吸是怎样的？是在吸气，还是在呼气？

慢慢将眼睛还原的过程中，呼吸又是怎样的？是在吸气，还是在呼气？

你会发现，我们在张大嘴巴时吸气，而将嘴还原时呼气。

眼睛也是一样，睁大眼睛时吸气，而将眼睛还原时呼气。

如果想反过来，打开时呼气，闭上时吸气，是一件很困难的事情。

人之所以会这样呼吸，是因为面部肌肉的活动和横膈膜是联动的。

横膈膜是紧贴在肺下方的肌肉。

肺不能靠自己改变大小。让肺动起来的，是周围的肌肉。其中之一便是横膈膜。

面部肌肉运动时，横膈膜会向下运动。也就是说，张大嘴巴，或睁大眼睛时，横膈膜都会向下运动。

横膈膜向下运动时，肺就不得不随之扩张。而如果肺里没有空气的话，扩张就没有办法进行，因此这时候需要吸入空气。

面部肌肉还原时，横膈膜也会还原，向上运动。

横膈膜向上运动时，肺会缩小。而如果肺里有空气，是做不到缩小的，因此需要将肺里的空气呼出。

也就是说，表情丰富的人呼吸会更深。

因为声音的丰富程度与呼吸紧密相关，所以表情丰富的人更容易发出响亮的声音。

以上便是感动之声的基本训练。

通过进行上述训练，可以让我们平时的呼吸变得更饱满，从而自然地发出响亮的声音。

 ## 针对不同声音困扰的训练

接下来，我们来看一下针对不同声音困扰的训练。

构成声音个性的因素有五个，分别是"大小""音质""高低""速度""停顿"。

你的声音烦恼符合下面哪一个呢？

**1** "声音小，经常被追问"——声音的大小。

**2** "声音含糊不清"——声音的音质。

**3** "声音低沉，缺乏穿透力"——声音的音质或音调。

**4** "说话太快，听不清"——声音的速度或停顿。

**5** 发音不准。

**6** 舌头不灵活。

……

针对这些有代表性的声音烦恼，我也会一并介绍解决办法。

如果你觉得自己在某个方面可能有问题，就有针对性地重点训练一下吧。

这样，你的声音会让人更容易听清楚、听进去，还会更有魅力。

① 声音小，经常被追问——改善呼吸

声音小的原因在于呼吸浅。

要改善这一点，最重要的是让呼吸变得饱满。

首先，实践前面介绍的"基本呼吸训练"，掌握饱满的呼吸方法。

在此基础上，我再教你一个让声音变大的小窍门：

在做发声练习时，注视远方。

从你口中发出的声音的共鸣，会传往你视线的所到之处。

因此，我们可以在练习的时候看向远方。

想必很多人平日里会长时间对着电脑或手机，眼睛距离屏幕很近。在这样的环境里工作或交流，没有必要

让声音传出很远，声音自然会变小，呼吸也会变浅。

例如，我经常光顾的理发师。

他既是在店里挥舞着剪刀，给顾客理发的技师，同时又是美发店的老板。据说他去餐厅吃饭时，绝不会自己点单。

他跟我说："即使我打招呼，店里的服务员也不会理我。所以我总是拜托同伴帮我点单。"

我说："那可能是因为你工作性质的关系吧。"

理发师跟顾客说话时，距离总是很近。

因为声音到达的目标地点非常近，而不像在餐厅里，需要让声音传得很远，所以不管是呼吸的深浅，还是肌肉的调动都还没有养成习惯，像平时那样说话，声音是无法让人听到的。

我把声音有如此特征的人称为"空间距离近的人"。

"在会议室里提建议的时候，声音无法传到房间的尽头，感觉并没有人在听我说话……"如果你有这样的烦恼，那你就是空间距离近的人。

这类人一般呼吸浅，用于发声的肌肉的运动幅度也较小。

这种发声、呼吸的方式是在平时的生活和工作环境中形成的。

因此，在生活和工作中，视线总是停留在近处的人，请向窗外眺望远处的景色，慢慢地深呼吸。

然后，找一个目标物体，比如窗外远处的建筑，想象要越过目标物体的顶部，畅快地呐喊一声"啊——"。

只要改变"距离"感，喉咙就会自然松弛，从而更容易地发出较大的声音。

② 声音含糊不清——改善口部肌肉

几天前，我在咖啡馆工作，突然有个人把脸凑到我跟前，吓了我一跳。

我马上认出了他，于是笑着说："你吓死我了。"但是他却说："其实我刚才有跟你说话……"

然而我完全没有发觉。

这位朋友平时跟人面对面说话时，会给人自言自语的印象。我有时分不清他是在跟我说话，还是在跟自己说话。

这样，对话就很难进行下去。

这类人说话往往是含糊不清的。

有不少人一直在用一种"节能"的方式发出声音。他们说话的时候不怎么动嘴角，声音是含在嘴里的。因为声音的振动几乎传不出来，所以也就无法被人听见。

原因是，他们平时不用嘴边的肌肉，导致这些肌肉并不灵活，无法做出发音所需要的口型。

说话含糊不清的人，如果仔细观察他的嘴角，会发现活动很不自然，原因就在于肌肉僵硬。

因此，即使他们想让这些肌肉动起来，也力不从心。

然而，对于僵硬的部位，想要努力强化肌肉，也只会令肌肉更加紧张，更加僵硬。

第3章　练习『感动之声』的基本发声

95

因此，说话含糊不清的人首先应该掌握本章介绍的基本练习，放松嘴边的肌肉，然后再做肌肉力量训练。

③ 声音低沉，缺乏穿透力——改善"舌头的硬度"

经常有人为"声音低沉，缺乏穿透力"而烦恼，前来咨询。

不仅是女性，有的男性也有同样的烦恼。

确实，这些人普遍声音低沉。

但是，认为"声音没有穿透力是因为声音低沉"，很多时候只是当事人的主观臆断。

声音的高低是由与生俱来的躯体决定的，是每个人的"个性"。

"个性"经过打磨，就会发光。

实际上，声音缺乏穿透力的原因往往并不在此。

根据我的经验，很多时候，真正的原因在于心理层面，由此导致声音没有穿透力。

例如，有人会钻牛角尖，觉得："我说话经常被人

家反复问。我的声音不好。"因此失去自信，对出声说话也变得消极。

这样一来，他说话的时候就不太张嘴。

在心理上无法向对方敞开心扉，体现在行为上，就是嘴巴张开的幅度小。仿佛是害怕对方能透过嘴巴看到自己的内心。

另外，心理上的紧张也会引起肌肉紧张，令舌头也变得僵硬。

舌头其实就是肌肉。

舌头位于声带附近。舌头僵硬，声带很可能也是僵硬的。声带一旦僵硬，声音就难以发出，容易变得含糊不清。

声音低沉的人，如果偶然因为某种原因对自己的声音或说话方式失去自信，导致声音没有穿透力，他就会误以为是"因为声音低沉，所以才没有穿透力"。

这种情况的解决办法是，要放松嘴角，把嘴张大，消除舌头的紧张感，保持舌头柔软灵活。

你知道吗？被称为篮球之神的迈克尔·乔丹，在打比赛的时候经常会把舌头伸在外面，就像在做鬼脸。

这个动作乍一看仿佛是在胡闹，但我认为，伸舌头是他为了赢得比赛而采用的策略。

职业篮球比赛必然伴随着巨大的压力。

在这种巨大压力下，如果过度紧张，就会导致肌肉僵硬，身体不能随心所欲地做出动作，从而影响比赛。

另外，大脑也会停止转动，难以在比赛中冷静地思考。

为了避免陷入这种负面的紧张状态，百分之百发挥自己的实力，故意在比赛当中伸出舌头，这是完全合理的。

舌头的僵硬程度和全身的僵硬程度、紧张程度是相关的。

这一点可以很容易地通过自己的身体来进行确认。

首先，站起来。然后把舌头缩在嘴里，保持固定，下巴也要用力，尝试做体前屈动作。

能弯到什么程度呢?

接下来,假装自己是迈克尔·乔丹,像做鬼脸一样,让舌头放松,伸在外面,保持这样的状态,再做体前屈动作。

这次,能弯到什么程度?

和舌头固定在嘴里的时候相比,伸出舌头时是不是可以向前弯得更深?

不仅是声音没有穿透力的人,容易紧张的人也可以试着做一下。

你应该会感到全身的紧张一扫而光,精神也放松了下来。

④ 说话太快,听不清——注意"停顿"

说话的速度和环境因素、心理因素有关,也有不少人是因为大脑转得非常快,所以说话也快。

想说的话接二连三地在脑海中浮现,于是不知不觉就脱口而出。

或者，心情烦躁的时候，身心的节奏会变快，说话也容易变快。

但是，一般来说，容易听清楚的语速是每分钟350个字左右。NHK（日本广播协会）的播音员读新闻的语速，差不多就是这个速度⊖。

如果超过这个速度，听者可能难以听清，变得烦躁起来。连听清都困难重重，那说服力就更无从谈起了。

说话快的人有一个特征，就是"没有停顿"。

听者会在停顿的间歇体会听到的内容，在理解每一句话的基础上，理解全部。

所以，如果没有停顿，听者就没有办法理解所有的内容。

因此，如果你说话语速快，就应该尝试通过训练来培养停顿的意识。

---

⊖ 此处为日语假名字数。中文播音语速约为每分钟300字。——译者注

这一训练的目标，是通过养成停顿的习惯，让自己发出的声音更容易被听清楚。

## 试一试

请出声朗读下面的文字。在写着"（停顿）"的地方停顿一秒钟，吸气后再继续朗读。

请带着笑容（停顿）发出饱满的声音（停顿）。

因为听到这声音的人（停顿），也会因此心情变好（停顿），带上灿烂的笑容（停顿）。

用声音的力量（停顿）创造（停顿）巨大的幸福吧！

如果没有停顿，呼吸也会变浅，无法发出响亮的声音。通过保证停顿，声音就会变得响亮，并且更容易听清楚。

⑤ 发音不准——改善"说话时的口型"

收到"听不清你在说什么"的反馈的人当中，也有很多是发音不准。

发音不准的原因是无法做出"正确发音的口型"。

想要改善发音不准的问题，就需要进行有助于做出正确口型的练习。

日语由元音和辅音构成。

元音是"a、i、u、e、o"。除此以外的音都是由辅音和元音构成。

如果能正确地发出五个元音，发音不准的问题马上就能得到显著的改善。⊖

请尝试挑战下面的训练。这一训练还可以帮助我们轻松地念出绕口令。建议尽可能每天坚持练习，直到改善。

---

⊖ 请练习普通话的读者按照中文的韵母表进行练习。——译者注

请依次出声朗读下面三句话。

**1** "红鲤鱼，绿鲤鱼，与驴"（一遍）

**2** "óng ǐ ú, ǔ ǐ ú, ǔ ú"（连续三遍）

从第一句话中去掉声母，只保留韵母。

**3** "红鲤鱼，绿鲤鱼，与驴"（一遍）

最后一句和第一句一样。

你会发现，和读第一句的时候相比，发音变得清晰了。⊖

⑥ 舌头不灵活——改善"舌头的肌肉力量"

我读研的时候，和我一同做研究的同学都是二十多岁的小年轻。

当时我有一个奇怪的发现。

---

⊖ 日语发音比汉语简单，此条建议进行了本土化意译，仅供读者参考。其核心是希望读者念好每一个音，切勿照搬。——译者注

有很多学生舌头的肌肉力量很弱。

我观察他们的嘴，发现有个别学生，说话和发出声音的时候，舌头会从齿间露出一些。

他们说话的样子很可爱，会用甜甜的声音说："嗯……我啊……对，是这样的……"发声会稍微拖长，不够干脆。

大概是从小很少有机会吃硬的食物，没怎么咬过东西。

如果在生活中一直很少咬东西，很少用到舌头，舌头的肌肉就会变弱。

舌头不灵活的人，说话的声音虽然给人以可爱的印象，但是在商务场合，如果不能在需要强势或严肃感的时候发出与之相符的声音，就很难赢得对方的信任。

为了避免出现这种情况，请利用下面的训练，强化舌头的肌肉。

将舌头尽量向前伸出，数十下之后放松。重复此动作三次。

请务必试一下。

 ## 通过朗读巩固"感动之声"

辛苦啦！

感动之声的基本练习就到这里。

只要认真练习，就能让身体在平时就处于放松状态，呼吸也会变得饱满。

"感觉身体变轻松，变温暖了。"

"可能是因为脸放松了，头痛也得到了缓解。"

"呼吸变深了，头脑变清晰了。"

想必也有人会抱有上述感想吧。

如上所述，如果能始终保持放松状态，通过饱满的呼吸发出声音，就能发出你呱呱坠地时与生俱来的原本的声音。

这声音便是你在成长过程中失去的真声音。

但即使一度失去，只要从现在开始打好基础，无论年纪多大，你仍能找回你的真声音。

为了巩固这一声音，让它变成"常态"，我的建议是"朗读"。

朗读内容不限。可以是书籍、报纸，可以是任何读物。

请在朗读的过程中，重点训练你想改善的方面。

可喜的是，和默读相比，出声朗读呼吸时的空气使用量会增加到默读时的约三到五倍，摄入体内的氧气量会增加。

并且，声音的振动作用可以按摩内脏，改善血液循环，从而激活身心。

好声音修炼之道，让你说话更自信

我还没有开始当播音员的时候就喜欢朗读。

手头有什么，我就读什么。读书，读报，读杂志，只要是上面写着字的东西，我都会出声朗读。

朗读令我心情亢奋，根本停不下来。

心里想着："差不多可以停下了。"我却还是难以停下来。外出之前，我会忍不住开始朗读，一直读到不得不出门为止，经常要为了赶电车而跑着去车站。

感觉我跟那种"跑者高潮"的状态很像。"跑者高潮"指的是，马拉松运动员长时间跑步后，会感到兴奋，想要一直跑下去。

据说，"跑者高潮"可能和脑内的神经递质内啡肽有关。

内啡肽这种物质可以提高人的兴奋度和满足感。

我一直在想："会不会有某种脑内神经递质和朗读有关。"

近年，有一项有趣的发现。

诵经时，脑内会向周围大量分泌一种叫作血清素的神经递质。

血清素具有镇定精神、稳定情绪的作用。抑郁症患者脑内的血清素含量较低。

也就是说，血清素是保证心理健康的重要物质。

我想朗读可能也有类似的效果。

朗读吧。

只要朗读，就能巩固你的真声音，而且还有益心理健康。请你务必积极实践一下。

第 4 章

"感动之声" 的运用

 ## 让你清晨就能发出爽朗声音的哼鸣练习

在第三章中，我介绍了感动之声的基础知识。

这一章，我准备介绍一些技巧，让你更加有效地运用已经掌握的感动之声。

现在的你应该已经掌握了感动之声，可以发出既响亮又能吸引身边人的好声音了。

无论走到哪里，你都会备受瞩目。

此时，如果具备让听者保持兴趣的技巧，你的影响力会进一步提升。

你会更容易得到自己期待的结果。

那么，让我们来看看具体有哪些技巧吧。

首先，我要讲的第一个技巧，它可以帮助你从清晨开始就能发出爽朗的声音。

无论是谁，早上刚起床的时候都很难发出好听的声音。

如果要在上午出席重要的场合，结果没有办法发挥好不容易掌握的感动之声，就会错失良机。

"我要给客户汇报一项提案，但是时间安排在早上第一个……我早上声音状态不佳，给人印象可能也不会很好。有没有办法让我从早上开始就能发出爽朗的声音？"

听我讲座的学员时不时就会向我咨询这样类似的问题。

因为提案汇报很重要，向我咨询的学员都非常认真。

特别是在客服中心工作的人，每天从早上开始就要拿出最佳状态。

针对有这类烦恼的人群，有一项专业人士也在做的练习，叫作"哼鸣练习"，可以帮上忙。

# 哼鸣练习

以打哈欠的状态打

开喉咙。

**2**

保持喉咙打开的状态，闭
上嘴唇。像哼歌一样发出
"嗯～～～"的声音。

从基础的哼鸣练习②的状态开始，以每秒钟一次的节奏，一边收紧小腹，一边加入重音，发出"嗯~嗯~嗯~"的声音，慢慢让声音变得越来越有力。

※ 此练习可锻炼腹部肌肉，有助于发出强有力的声音。

# 摩托声哼鸣练习

在特殊哼鸣练习的状态下，模仿摩托车发动引擎，发出"嗯～～～～"的声音，随机加入重音，让声音高低起伏。

※ 在声音中加入变化，可以让声带及其周围肌肉得到伸展，而且说话时能更自如地表现出抑扬顿挫。

请按照以下顺序进行这部分练习：

① 基础哼鸣练习

② 特殊哼鸣练习

③ 摩托声哼鸣练习

如果早上一起来就做摩托声哼鸣练习，那么喉咙会因为突然用力，有疼痛的可能。

所以，请依次做这三项练习，大约花一分钟即可。

这套练习可以说是让你顺利发声的"热身运动"。你不需要发出很大的声音，随时随地都可以做。

而且，因为练习时嘴唇是闭着的，所以不需要发出很大声音就能做好发声的准备。连场所也不受限制。

只要上班前完成这组练习，当工作中需要讲话时，你应该就能发出又清晰又有力的声音了。请一定要尝试一下。

 ## 吸引听者的发声方法

前些天，一位从事咨询工作的朋友跟我这样抱怨："我明明正说着话呢，对方却好像昏昏欲睡⋯⋯ 最后我真是不想说下去了。"

确实，如果对面的人似睡非睡，会令人失去说话的兴趣。

但是，也可能是说话的一方令听者犯困。

很多人都有像我这位朋友一样的烦恼。

"我一说话，别人就犯困。"

"听我说话的人总是露出无聊的表情。"

其实，我目前也在做培训企业内部讲师的工作。

最近，越来越多的企业不再从外部聘请讲师做培训，而是在内部培养可以当讲师的人才。

我问参加内部讲师培训的人："什么样的培训是你不想参加的？"最常见的回答是"让人想睡觉的培训"。

培训让人想睡觉有各种原因：专业术语多，不知所云；对主题不感兴趣；没有令人一听就兴奋的信息等。

从声音的角度来看，"令人听着想睡觉的原因"在于"缺少变化，没有抑扬顿挫"。

尤其是日本人中有不少人都很谦虚、害羞，平时说话语气平淡，缺乏表情变化。

一旦当众讲话，紧张感加剧，声音就更少了抑扬顿挫，只剩单调乏味了。

但是，听者会对"变化"做出反应。

有了变化，听者会提起兴致，侧耳倾听；没有变化，听者就下意识觉得"不做出反应也没有关系……"，充耳不闻。

如此，即便听者没有恶意，也难免注意力下降，瞌睡起来。

众所周知，人集中精力的时间只能保持45分钟左右。

那么，在这45分钟的时间里，人可以一直保持精力集中吗？当然不能。如果在这45分钟里，一直听着单调乏味的讲话，很少有人能保持集中听讲的状态。

为了在说话过程中加入抑扬顿挫，在重点强调之处做以下处理很重要：

- 大声讲

- 放慢语速

- 重复

- 在那句话的前后加入停顿

如果想要让对方对自己讲话的内容感兴趣，可以在讲话之前打草稿，针对上述四个重点进行练习。例如，哪里需要大声讲，哪里应该停顿，等等。练好之后再正式讲。

## 试一试

尝试在朗读下列句子时加入抑扬顿挫。

共鸣声，能直抵对方的心灵。

连同自己的想法和情绪，都能传递给对方。

共鸣声，能与他人产生心灵共振。

让我们通过共鸣声与他人相连，创造出幸福的巨轮吧。

**重点!**

❶ 请尝试在朗读时强调"共鸣声"这一词组。

❷ 请尝试在朗读时强调自己喜欢的词语。

※ 可以在每次朗读时强调不同的词语。

通过声音的抑扬顿挫，可以突出讲话重点，便于听者记笔记，也更容易被记住。

 ## 用肢体语言提高声音的表现力

要改善缺少抑扬顿挫的问题，还有一个有效的方法。

那就是"加入夸张（大幅度）的手势和肢体动作"。

换句话说，就是运用肢体语言。

加入夸张的手势和肢体动作，不仅会带来视觉上的变化，也会让声音发生变化。

正如我在第三章中所讲，发声不仅会使用到声带，还会调动全身，包括横膈膜、腹肌、口腔、鼻腔等。因此，加上身体动作的话，就无法再用一成不变的语调讲话。

在我就此举办的体验讲座上，我会让说话语调平淡

的人练习"在讲话时加入大幅度的肢体语言"。

练习中，在自己想要强调的地方，手势的幅度会自然而然地变大。

手势幅度变大，身体的姿势也会随之变化。胸会挺起，肺会扩张，吸入更多的空气。

这样一来，呼出的气息就会增加，声音自然变得响亮。

声音有了强弱和高低，说的内容就更容易让听者理解。

此外，由于身心相关，通过活动身体，可以激活僵化的情绪和心灵。

当我们用手势表达"这件商品真的很棒"的时候，就能在我们心中激起这样的情绪。

如上所述，通过在讲话中运用肢体语言，即使是容易害羞的日本人，也能自然而然地舍弃"克制自我的制动器"。

当我们发自内心地觉得自己介绍的东西很棒，充满热情地演讲或汇报时，就更具有说服力，能够打动对方的心，从而赢得信任。

世界顶尖企业的 CEO，在演讲时都会运用肢体语言。

这是一种表演，以此吸引听众的视线。同时，它也是一种技巧，通过肢体语言的力量，将演讲者的情绪传达给听众。

肢体动作、手势和声音是联系在一起的。

请务必利用肢体语言，卸下"克制自我的制动器"，将丰富的情绪表达出来。

## 缓解紧张的诀窍

除了过度的自我克制，"紧张"也是日本人的一大困扰。

你是否也见过这样的人？

开场说："请大家放松地听我讲到最后。"但演讲的人却看上去非常紧张。

表情僵硬，声音微微颤抖。

声音时而变尖，时而沙哑。连我们这些听众都变得紧张起来。

如果说话人紧张，听者也是无法放松的。

因为听者会下意识地对说话人的紧张情绪感同身受。

我们的大脑里有一种神经细胞，叫作"镜像神经元"。它可以让我们对他人的行为产生如同自己在进行这一行为的感受。

由于这种神经细胞的存在，听者会被说话人的声音所影响，慢慢变得同样紧张起来。

没错，紧张是会传染的。

关于这一点，我还记得以前为了当播音员，就读相关培训学校时，老师所说的话。

"站在众人面前不要紧张。

因为如果我们紧张，看着我们的人也会紧张。

站在众人面前不要觉得难为情。

因为如果我们觉得难为情，看着我们的人也会觉得难为情。

他们会觉得自己不该再看了。"

我至今仍然觉得这段话是真理。

如果听者忍不住想要把视线从说话人身上移开，两者就不可能建立信赖。

因此，如果一个人讲话紧张，表现得缺乏自信，就无法赢得他人的信任。

● 清嗓子

那么，如何才能缓解紧张呢？

最简单的方法是"清嗓子"。

只要在开始说话之前，轻轻地清一下嗓子，心跳和颤抖就会不可思议地平复下来。

清嗓子的目的原本是为了清除进入气管的异物。气管的作用是从口、鼻向肺输送空气。清嗓子可以防止"误咽"，使人免于窒息的危险。

清嗓子时，喉咙、气管等身体部位的紧张会暂时得到缓解。一收到清嗓子的信号，身体就会自动做出调整，以便清除进入气管的异物，因此身体会自然地放松下来。

这时，喉咙也顺利打开了，因为紧张而难以发出的声音，也能轻松地发出来了。

● 深呼吸

还有一个方法，是通过调整身心节奏来缓解紧张。

我们的身体和精神都是有节奏的。

当我们紧张时，两者的节奏会变快，放松时则变慢。

例如，当我们站在众人面前，由于过度紧张而不知所措的时候，如果能放慢因为紧张而变快的节奏，紧张感就能得到缓解，身心会变得放松。

那么，这节奏究竟是什么呢？

首先，我来解释一下身体的节奏。

请把手指放到手腕处，试着感受自己的脉搏。

咚、咚、咚……

如果手腕的脉搏感受不明显，可以试着感受位于下巴下方的颈部的脉搏。

感受到脉搏后，保持手指的位置不变，先吸一口气。

吸到不能再吸以后，仍然保持手指的位置不变，慢慢地呼气。

然后再重复一次。

一边用指尖感受脉搏的速度，一边吸气。

吸到不能再吸以后，再慢慢地呼气。

请在此确认一点：

吸气和呼气时相比，脉搏的速度会发生变化。

吸气时脉搏会变快，呼气时脉搏会变慢。

之所以会发生这样的变化，是因为呼吸和自律神经密切相关。

自律神经对维持人的生命有重要作用，是它让人在白天清醒，夜晚入睡。

自律神经有两种，即交感神经和副交感神经。

交感神经可以令身心进入清醒、紧张的状态；副交感神经则可以令身心进入放松的状态。

吸气时，交感神经占上风。换言之，身心朝清醒、紧张的状态变化，因此脉搏加快。

相反，呼气时，副交感神经占上风。更准确地说，交感神经受阻，只剩下副交感神经起作用，身心自然放松，变得镇静。

人前紧张时，我们会说"心怦怦直跳"，怦怦一词就是形容心脏跳动变快。

心脏的跳动会反映在脉搏上。因此，人一旦紧张，脉搏就会变快。

当我们感到紧张的时候，只要在呼吸时慢慢呼气，心脏的跳动速度就会平缓下来，精神也会镇静。

正是出于上述原因，人们常说，想要镇静的时候就深呼吸。

但是，我仔细观察那些"马上要当众讲话而做深呼吸"的人，发现很多人只做到了深吸一口气，呼出的气却只有一点点。

这样不仅无法放松，反而会更加紧张，令大脑一片空白。

当众讲话之前，为了缓解紧张，深呼吸是有效的方法。但做深呼吸的时候，重点是让呼出的气息比吸入的气息更长，慢慢地将肺中的空气全部呼出。

为了缓解紧张感，请在深呼吸时保证呼出的气息足够长。

● 用指尖或手掌慢慢地打拍子

接下来，我来解释一下心理的节奏。

我们可以借助惯用手的食指来感知自己的心理节奏。

下面让我们试一下。

请用惯用手的食指敲打桌面。

一边敲打，一边想象以下情景：

你结束了上午的工作，走进一家意大利面馆准备吃午饭。

你已经从菜单上选好了想吃的东西，点好了菜。

但是，等了 10 分钟，15 分钟，你点的菜还没有上来。

你感到奇怪，不经意地看向旁边座位上的客人，发现明显比自己晚点的菜都已经端上来了。

咦？你环顾四周，那些比自己更晚点单的人，都陆续等到菜了。

看看手表，休息时间只剩 15 分钟了。

"啊！要没时间了！"

现在，你敲打桌面的手指的速度如何？

想必敲打的速度越来越快了。

当人承受压力，感到焦虑，越来越紧张的时候，心理的速度就会加快。

我们心理的状态会反映在指尖上。

反过来讲，我们也可以通过指尖，对心理进行诱导。

在大致了解平时自己的指尖速度之后，如果你有机会当众讲话，请确认一下此时的指尖速度。

你也可以保持站立、手臂向下伸直的状态，用手掌拍打大腿的侧面。

人的紧张感越强，拍打的速度就会越快。

如果你发现速度特别快，就说明你特别紧张。这时，试着逐渐放慢敲打指尖或拍打手掌的速度。

你的情绪应该会慢慢地冷静下来。

其实，我们本能地知道通过调整这一节奏可以缓解紧张感（调节情绪）。

例如，母亲哄大哭的孩子。

为了让孩子停止哭泣，母亲会做什么？

她会拍打孩子的后背，让孩子平静下来，这就是在调整节奏。

即使没有人教过，母亲拍打的节奏也会随着孩子哭的程度发生变化。孩子哭得越厉害，拍打后背的节奏就越快。

然后，逐渐放慢拍打的速度。

通过这样做，孩子就会渐渐平静下来，停止哭泣。

没错，我们早就知道，身体（包括手指、手掌等），和心理节奏是联系在一起的。

这种方法不仅可以用来安抚孩子，也可以用来安抚处于紧张状态的你自己。

通过调整身体和心理的节奏，我们就能缓解过度的紧张。

当众讲话之前，请一边深沉缓慢地呼气，一边放慢指尖或手掌的节奏。

这样重复三次左右。缓解了过度紧张的状态，再开始说话。

请务必尝试一下。

 ## 饱满的呼吸，让你的声音令人安心

"要怎样才能发出让听者安心的声音呢？"

这是一位瑜伽老师向我提出的问题。她参加了我主办的有关说话方式的讲座。

她说，最近瑜伽中经常要做引导冥想这类的练习。

要引导听者进入放松的冥想状态，确实需要令人放松、安心的声音。

因为人体内有一种叫作镜像神经元的神经细胞。如果听到呼吸浅又有些上气不接下气的声音，听者也会受到这份痛苦气息的影响。

被这样的声音引导，人会不由自主地感到不安。

要想通过声音传递出安心感，就需要饱满的呼吸。

呼吸饱满时，喉咙也容易打开，声调也变得舒展。声音不会有气息困难的感觉，而是给人以舒适、从容的印象。

要让呼吸变得饱满，喉咙更容易打开，诀窍是"打哈欠"。

人在打哈欠的时候，喉咙会大幅度张开。

如果你的工作需要面对面或通过电话交流，例如辅导、治疗、教练、客户服务中心等，强烈建议你先完成这项练习，再去接待客户。

只是改善声音的音调，就能让你眼前的人镇静下来，得到治愈。

从事治疗、疗养工作的人，请务必了解一下"泛音"。

所谓泛音，简而言之，就是若干音混在一起组成的复合音。泛音的特点是，混在一起的音彼此和谐，能够在耳内引起稳定的共鸣。

例如，乐器的中音"Do"和高音"Do"就是泛音关系。即使同时奏响，耳朵也不会感到不和谐。

包含丰富泛音的声音轮廓清晰，音色明亮，更有穿透力。

因此，人们倾向于喜欢包含泛音较多的声音。

据说，当听到包含泛音的声音时，人的脑电波中更容易出现 θ 波。当人处于深度冥想状态时，这种脑电波

会经常出现。换言之，当人听到这种声音时，会沉浸在非常放松、陶醉的状态。

其实，海豚的叫声中就包含一种"高频泛音"，所以听到海豚的叫声，人会感到治愈。

当然，人的声音中也包含泛音。

这样的人声，可以带给听者踏实平静的感觉。

日本演员森本治行和歌手玉置浩二，是声音中包含大量泛音的典型例子。两人的声音都很温暖，给人以安心感，百听不厌。

在声音中加入泛音的要领在于，增加呼气量，发出微微叹气一般的声音。

请务必尝试一下。

 ## 利用"呼气"改变声音的印象

有不少人抱有如下烦恼：

"不知道为什么，我总是给人可怕的印象。"

"我明明不是那个意思，却还是令对方感到有压力。"

和这样的人见面聊天时，我发现他们有这样的倾向：声音有压迫感，句尾音较强硬，措辞单刀直入，说话斩钉截铁。

可能说话者"不是那个意思"，但是对方却会觉得："这个人挺可怕的。还是离他远点吧。"

深入交流之后，我发现他们都是很好的人，不禁为他们"在声音上吃亏"而感到遗憾。

"声音给人压迫感"，原因在于呼气过猛。

因此，为了缓和给人可怕的印象，只要让声音释放的压力减弱即可。

当需要强调时，就加强呼气。

除此以外的情形，就让呼气变得柔和平稳。

记住这个感觉，就能让声音自如地在强势与温柔之间切换。

 ## 在线交流的要领

近来，通过 Zoom、Skype 等软件线上交流的场合显著增加。

人们参加线上的会议、讲座，以及通过录制视频传递信息的机会越来越多。

在听线上的或视频中的人说话时，我常常有这样的感受：

"说话声音好小，感觉对方没什么自信。"

线上交流也和面对面交流一样，要运用感动之声，不卑不亢地说话。这一点很重要。

线上交流有一个容易掉入的陷阱：因为眼前的电脑或手机上可以看到对方的脸，所以我们会感觉对方离自己很近，于是往往带着这样的感觉说话。

但实际上，我们的声音是由电脑或手机的麦克风接

收，通过电波传输到对方的电脑或手机，再由扬声器播放出来。

在物理上，我们和对方之间也是有距离的。

如果我们按照平时的真实状态，就像对方近在眼前一样说话，声音难免会变小，缺少穿透力，给人非常虚弱的印象。

线上交流通常是看着对方的脸说话的情况比较多，因此，请在说话时有意识地发出声音，想象你的声音好像越过了对方的头顶。

这样一来，你的声音就会更加清晰地传到对方耳朵里。

另外，除了线上实时交流，也有人会通过视频传递信息。我观看了不少这样的视频。在我的印象中，很多人说话时两眼无神，表情呆愣，声音也平平淡淡。

这是因为在眼前没人的状态下说话，无法意识到听者的存在，声音和说话方式都没有投入感情。

首先，很重要的一点是，看着镜头说话的过程中，一定要有"观众就在镜头后面"的意识。

在对客服中心的接线员进行沟通培训时，我也会告诉他们："在电话沟通时，语调的起伏和带入的情感应该是面对面交流时的两倍左右。"

在面对面交流时，我们可以运用表情等视觉信息帮助对方理解，但是电话是一个只有语音的世界，无法使用视觉信息。

如果不在声音中投入足够多的情感，你的心意就很难传递给对方，因此，情感充沛、抑扬顿挫地说话是十分重要的。

 ## "不经意的笑容"是沟通的基础

至此，我介绍了不少熟练运用感动之声的技巧。

请你根据面对的场合，掌握需要的声音技巧，充分运用。

但是，在此之前，我希望你能确认一点。

你知道自己说话的时候脸上是怎样的表情吗？

我在迄今为止的讲座和企业培训中，曾要求无数学员当众讲话，并把他们讲话时的样子录成视频，给他们自己看。

然而，每当我说："让我来把你说话时的样子录下来。"学员都会面露难色地说："啊？不要吧。"几乎没有例外。

大家或多或少都有不太好的预感（笑）。

事后，在视频中看到自己的样子，他们最常发出的感想是："咦，我没有笑吗？"

大家以为自己在微笑着说话，看了视频却发现并没有。

也就是说，自己想象中的自己，和对方看到的自己之间有落差。

甚至有人会惊讶："我说话时表情为什么这么吓人？"

谈话过程中没有笑容，其实是很吃亏的。

有研究显示，谈话中不经意间露出笑容，可以大幅提高信息接收速度、容量和说话者亲和性。

就是说，带着笑容跟对方说话时，传递的信息更快、更多，和听者的心理距离也会大大拉近。

当然，根据说话内容、对象和场合，以恰当的表情说话、沟通也很重要，但是要说哪种表情能够给人好印象，更平易近人，同时说话让人更容易听进去的话，笑容应该是一切的基础。

表情是沟通之门。

我们不必开口，只要露出笑容，就是在表示"欢迎"。绷着脸则表示"拒绝"，令人难以亲近。

因此，如果想让听者打开心扉听自己说话，想得到听者的充分理解，请先检查一下自己有没有露出笑容。

重点在于，不是你主观认为的笑容，而是要客观存在的笑容。

请尝试用视频录下自己说话时的样子，自己看一下。

然后，请在平时说话时就带入丰富的情感，充分调动表情肌肉。

这样一来，你想表达的内容就能顺利地传递给听者。

第 **5** 章

抓住对方的心

 # 那个人说话为何这么难懂

在本书的最后一章，我想介绍一下，如何说话才能抓住对方的心。

凭借感动之声，我们已经可以吸引听众的心，但是要想让他们不离开，使用对方容易理解的措辞和说话方式尤为重要。

换句话说，就是"易懂"。

然而，能够做到"易懂"的人少之又少。

因为很少有人做到，所以只要做到这一点，你的工作和人际关系就会大为改观。

接下来，我就教你如何说话更容易让对方理解。

初次见面，我们首先会向对方做自我介绍。

无论是在工作中，还是在私下里，第一次跟别人见面，几乎无一例外地要做自我介绍。

迄今为止，你想必做过成百上千次自我介绍了吧。

当然，在我的讲座上也没有例外，我一定会先让学员做自我介绍。

其中，我听到最多的就是类似下面这种。

初次见面，我叫某某某。

那个，我今天坐电车又换乘地铁，花了 40 分钟左右来到这里。

我做按摩工作，怎么说呢，真的已经很久了，从这个行业还没有这样普及的时候，我去过各种地方学习人体结构相关的知识，然后对筋膜粘连进行了大量研究，也会施术治疗，自信不输给任何人，最近受邀在规模较大的讲座上讲话，我感觉工作的范围变广了。

今天，我进一步把活动的圈子……请大家多关照。

好声音修炼之道，让你说话更自信

感觉如何？

是不是觉得说的内容乱七八糟，不知道到底想表达什么？

据说，对人的第一印象取决于最初见面的 3～5 秒，此后，这一印象大约会持续 7 年。

因此，如果在见面第一次做自我介绍的时候，给对方留下负面的印象，那么在此后的大约 7 年中，你都无法抹去这种负面印象。

很可怕，对不对？

言归正传，想必你已经知道这段自我介绍的问题出在哪儿了吧。

问题有四点。

第一，一句话太长。如果句子太长，不知道从哪里断开，听者就无法整理信息，也就无从理解。

第二，措辞过于抽象。例如，"做按摩工作真的已经很久了"，"很久"具体是多久呢？ 5 年？ 10 年？还

是 20 年？这个时间长度对听者来说是因人而异的。如果使用抽象的表达，听者就会根据各自的感觉进行理解。

第三，使用行业的专业术语。"筋膜粘连"这样的专业术语，外行多半听不懂。听到自己不懂的内容，听者就会感觉有压力。

第四，加入了对听者而言不必要的信息。例如，除非是在交通部门工作或者对交通工具特别感兴趣，否则别人是不会关心你来会场花了多长时间，乘坐了什么交通工具的。像"那个""怎么说呢"这类吞吞吐吐的话语也是多余的。

 ## 将注意力放在听者身上

看了前面指出的问题，你是否注意到一点？

那就是，在这段自我介绍中，是没有听者的。

什么意思呢？就是说，做自我介绍的人只是在自说自话，完全没有考虑听者想知道什么，怎么说听者才容易理解，怎么说才能引起听者的兴趣。听者是被无视的存在。

为什么说话的时候竟能如此忽视听者呢？

这是因为，讲者把全部的注意力都放在了自己身上。

我在迄今为止举办的说话方式讲座和企业培训中，听了不计其数的自我介绍。我发现，几乎所有人都只顾说自己的事情，仿佛迫不及待地想告诉别人，我多么厉害，我有这样那样的资格。

这只会令听者感到厌烦："关于你的事我已经听够了。"

如果是在休息日和意气相投的朋友聊天，这倒也没什么。

但是，如果彼此是初次见面，这样的自我介绍是无法抓住对方的心的。

无论是谁，最感兴趣的对象都是自己。

听者也不例外。

听者关心的是：对我而言，你提供的信息是否好懂，是否有趣，是否有益。

因此，我们在提供信息的时候，需要注意这些点。

本来，沟通要成立，就必须要有传达者和接收者。

如果只是单向地传达信息，就不能称为沟通。

只有采用听者易于接受的表达方式，沟通才能成立。换言之，考虑听者的感受，是传达信息的基础。

如果不能在表达中始终考虑到听者，即使听者一度被我们的感动之声吸引，最终也会离我们远去。

 ## 当众讲话的五个要领

那么，要如何讲话才能让听者更容易接受呢？

那就要注意"降低听者的理解难度",共有五个要领。

① 句子要短

长句不给听者思考的间歇,令人难以听懂讲者想要说什么。因此,尽量将长句用句号断开,让每个句子尽可能简短。说话时注意在句号的地方停顿。

✗ 我做按摩工作,怎么说呢,<u>真的已经很久了</u>,从这个行业还没有这样普及的时候,我去过各种地方学习人体结构相关的知识……

◯ 我做按摩工作,真的已经很久了。那时候这个行业还没有这样普及。我去过各种地方学习人体结构相关的知识。

像这样做。

标句号的地方,是用接续词连接的地方。我们说话的时候,习惯加入"然后……,但是……"之类的连接

词，就在这里标上句号吧。通过这种方式，就能做到一句话只写一件事，写出"一文一义"的句子。

② 化抽象为具体

如果抽象的表达过多，就会缺乏具体性，没有说服力。

此外，由于听者的理解能力因人而异，可能有人觉得事实和自己听到的不符，造成麻烦。

只要化抽象为具体，听者就更容易进行联想，我们表达的内容也会变得具有说服力。

✕ 我做按摩工作，真的已经很久了，那时候这个行业还没有这样普及，我去过各种地方学习人体结构相关的知识……

◯ 我做按摩工作已经大约 20 年了，上过培训学校，参加过职业按摩师举办的学习会，学习了人体结构相关的知识……

像这样将抽象表达的地方换成数字和具体的名字，听者就很容易联想。

③ 不用专业术语

遇到听者可能不容易理解的地方，应该进行通俗易懂的说明，或者加以补充。请记住，我们认为理所当然的事情，也许对方并不会那样认为。

✕ 我对筋膜粘连进行了大量研究……

○ 我对<u>导致肩颈酸痛的元凶</u>——筋膜粘连进行了大量研究……

④ 避免不必要的信息

删除对听者而言不必要的信息。仅此一项，就可以让表达的内容变得更容易理解。

✕ <u>那个，我今天坐电车又换乘地铁，花了 40 分钟左右来到这里。</u>

我做按摩工作，<u>怎么说呢，真的</u>已经很久了，那时候<u>这个行业还没有这样普及</u>，我去过各种地方学习人体结构相关的知识……

　　⭕ 我做按摩工作已经很久了。我去过各种地方学习人体结构相关的知识……

　　⑤ 把话说完整

　　如果你觉得"最后不说完，对方也能根据语气理解"，于是不把话说完整，结尾模棱两可的话，就会增加对方理解的难度，甚至可能给人不负责任的印象。因此，请务必把话说完整。

　　✕ 我感觉工作的范围变广了。

　　今天，我进一步把活动的圈子……请大家多关照。

　　⭕ 我感觉工作的范围变广了。

今天，为了进一步扩大活动的圈子，我来这里学习。请大家多关照。

运用以上五个要领，可以把之前那份自我介绍修改成以下形式。

初次见面，我叫某某某。

我做按摩工作已经大约 20 年了。我上过培训学校，参加过职业按摩师举办的学习会，学习了人体结构相关的知识。我对导致肩颈酸痛的元凶——筋膜粘连进行了大量研究，也会施术治疗。在这方面，我自信不输给任何人。

最近，我受邀参加了几百人的讲座，向人们介绍按摩。我感觉工作的范围变广了。

今天，为了进一步扩大活动的圈子，我来这里学习。

请大家多关照。

怎么样？是不是变得清楚，容易理解多了？

如果想按照上面的要领整理说话的内容，你只要先把自己要说的话写下来，然后对照检查就可以了。

虽然你可能会说："啊？这么麻烦……"但我还是建议你这样做，直到你把这五个要领彻底掌握。

因为，通过写下来反复推敲，你可以了解自己传达信息的习惯。

自己传达的信息哪里有不足，哪里又是多余的。了解这些之后，你传达信息就会越来越顺畅，听者也会越来越容易理解你。

在有限时间内，信息量越少，越容易传达。

因此，在说之前，请尽可能推敲说话的内容，精简信息量后，再开始说。

 ## 注意说话的次序

还有一点希望你注意的是"说话的次序"。

首先，请阅读并比较 A 和 B 两篇文字。

A

如果在晴天的早上参拜伊势神宫，听着脚踩沙砾的声音，还有树丛中传出的鸟叫声，心会渐渐得到净化。伊势神宫是日本三大神宫之一，由大大小小 125 座神社组成。

看过鸟羽水族馆的海象表演秀，你会被海象的聪明、可爱治愈。鸟羽水族馆饲养着约 1200 种生物，饲养种数位列日本第一。

从御在所缆车上可以远眺琵琶湖和铃鹿山脉，因为铁塔为日本最高，有 61 米，所以到达山顶后，请务必全景欣赏大自然的美丽。

B

我来为您介绍三重县内的三个推荐景点。

第一个是伊势神宫。伊势神宫是日本三大神宫之一，由大大小小 125 座神社组成。

特别推荐您在晴天的早上过来参拜。听着脚踩沙砾的声音，还有树丛中传出的鸟叫声，心会渐渐得到净化。

第二个是鸟羽水族馆。

鸟羽水族馆饲养着约 1200 种生物，饲养种数位列日本第一。

来这里必看的是海象表演。您会被海象的聪明、可爱治愈。

第三个是御在所缆车。御在所缆车的铁塔高度是日本之最，有 61 米。到达山顶后，请您务必全景欣赏大自然的美丽，可以远眺琵琶湖和铃鹿山脉的壮丽景色。

那么，你觉得哪篇文字更容易理解呢？

两篇文字写的内容大致相同，但是明显 B 更容易理解。

为什么呢？

原因有两点。

一是句子短。因为句子短，所以每句话的意思更容易理解。

而且，开头就说"介绍三重县内的三个推荐景点"，提纲挈领。先让听者知道你接下去要讲什么，再开始后续内容。这样有助于加强听者的理解。

相反，如果像 A 那样，没有一个总括就开始讲，听者就不知道你要说什么，也不知道你要说多久，听者会因此感到困惑："这番话到底会朝什么方向发展？什么时候结束？"越听越痛苦。

二是，B 是"按照从客观到主观的顺序讲"。

例如，介绍伊势神宫的时候，"伊势神宫是日本三大神宫之一，由大大小小 125 座神社组成"是客观事实。

先把这一事实讲完之后，再讲个人化的主观感受："特别推荐您在晴天的早上过来参拜。听着脚踩沙砾的声音，还有树丛中传出的鸟叫声，心会渐渐得到净化。"

先讲客观事实，可以加强后续主观感受的说服力。

只需要像 Ⓑ 这样，对信息进行整理，注意说话的顺序，就可以让你传达的信息更容易被听者理解。

另外，"三"这个数字被称为魔法数字，很容易被人们记住。

"事不过三""三局定胜负""一而再，再而三""三天打鱼，两天晒网"……带"三"字的惯用语数不胜数，这也是因为"三"是魔法数字的缘故吧。

据说人的大脑很难一次记住四件以上的事。

因此，在传达信息时，我们有意识地把信息"整理成三条"，听者就能更容易地接收到。

 ## 让听者说"Yes"的三角逻辑

话说回来，我们为什么要用声音和文字来传达信息呢？

大多数情况下，我们是通过把自己的观点告诉对方，来引起共鸣或得到赞同。

特别是在商务场合，让对方理解我们的观点，说出"Yes"来表示赞同是非常有必要的。

既然如此，我们就需要按照对方容易接受的语序说话。

但是，说话难懂的人，往往信息过多，加入了很多与观点无关的内容。

而且很多人讲话缺少逻辑，难以说服听者，获得赞同。

例如，请阅读以下内容。

疲惫的日子，可以吃纳豆。

也许有人觉得纳豆黏糊糊的，不喜欢吃。可是纳豆有缓解疲劳的效果，虽然是日本的食物，但在海外也有人喜欢。

啊，最近纳豆在关西也越来越受欢迎了，超市甚至会售罄！

对了，现在还有研磨纳豆。

长时间坐着、用电脑工作的疲惫日子里，不妨试试吃纳豆。

怎么样？

说话的人希望听众可以赞同最后一句话："疲惫日子里，不妨试试吃纳豆。"

但是，听完这番话，听众还是不明白："为什么纳豆有助于缓解疲劳？"

前面好不容易提到纳豆"有缓解疲劳的效果"，然而后面紧跟着的信息却是多余的。听到后面，听众已经把缓解疲劳这件事忘了。

像这样，凭一时高兴把自己知道的信息都说出来。自说自话是无法说服听众，获得赞同的。

那么，如何组织语言才能让听者赞同你的观点呢？

这种时候，可以用"三角逻辑"。

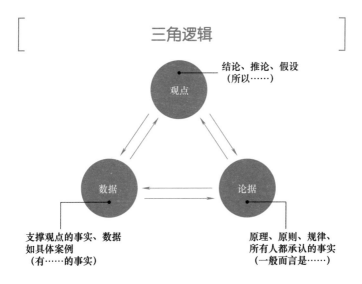

三角逻辑

观点
结论、推论、假设
（所以……）

数据
支撑观点的事实、数据
如具体案例
（有……的事实）

论据
原理、原则、规律、
所有人都承认的事实
（一般而言是……）

三角逻辑是逻辑思考中不可或缺的技能。

● 数据——支撑观点的事实或数据

● 论据——一般性的事实。原理、原则、规律

● 观点——说话人想要表达的要点。由数据和论据推导出的结论

三角逻辑就是由这三者构成的框架。

如果运用三角逻辑来推导前面的观点"疲惫日子里，不妨试试吃纳豆"，可以作以下补充。

● 数据——纳豆含有丰富的维生素 B1

● 论据——维生素 B1 被认为有缓解疲劳的效果

● 观点——疲惫日子里吃纳豆效果好

运用上述三角逻辑，可以组织语言如下：

> 纳豆含有丰富的维生素 *B1*，据说这种维生素有缓解疲劳的效果。因此，当你整天坐在电脑前工作，感到疲惫的日子里，你不妨试试吃点纳豆。

听你这样一说，对方会接受并赞同："原来如此！那好，今天就试试吃纳豆吧。"

重要的是加入支撑观点的数据和论据，并简洁地表达。

只要注意这一点，你说的话就会变得更加易懂，大大提高说服力，也更容易被听者接受。

 ## 东京巨蛋体育馆里的一根头发……

再告诉你一个增加说服力的妙招。

那就是使用听者熟悉的视觉形象进行比喻。

举一个我在一家半导体厂商那里向投资方做宣传（IR=Investor Relations）时的例子。那份工作就是把有关的投资方都请来，在全国范围内举办公司说明会。

当然，并不是所有的投资方都了解半导体。

我们没有办法进到电子设备的内部，直接用肉眼观察半导体。但是我又必须让投资方了解半导体的魅力。我必须让他们理解、认可，成为爱好者，进而投资。

但是，假如我这样介绍："半导体是在无尘室中制造出来的。我们无尘室的级别已经达到数值100。级别100是指每立方厘米内只有一微米大小的杂质。"我相信听者并不能马上理解，大脑里一定充满了问号。

立方厘米、微米这样的单位，人们也许听过，但在日常生活中却体会不到。因为对单位不熟悉，所以没有办法理解级别100到底有多厉害。

因此，我在说明会上是这样说的：

"我们无尘室的级别已经达到数值100。级别100是指每立方厘米内只有一微米大小的杂质。这就好比东京巨蛋体育馆里只有一根头发。"

用听者容易联想的视觉形象（如东京巨蛋体育馆、一根头发）进行比喻，就可以让听者立马认同并表示："原来如此，真厉害！"我后面再说什么，听众都会很感兴趣。

其实，我们通过耳朵听取的信息，经过三天之后，就只能记住全部信息的10%左右。如果加上图像，这个比例就会上升到大约65%，记忆效果是原来的6倍左右。

据说，大脑不能区分虚构和非虚构，无论是实际用眼睛看到的画面，还是在脑内想象的画面，都会对本人产生同样的效果。

因此，如果能用听者熟悉的视觉形象进行比喻，在其脑内留下强烈的印象，就能牢牢地抓住他的心。

 ## 与对方同频，增加亲密感

归根结底，说话方式是否易懂，取决于在多大程度上为对方考虑。

站在听者的立场上，这种"客观性"是做到易懂所必需的视角。

有一种技巧，便是运用"客观性"来抓住听者的心。

你是否听过"镜像效应"一词？

当你走进一家咖啡馆或餐厅，看看四周，观察一下那些情侣或要好的闺蜜，你会发现他们的动作、表情，以及身体和脸倾斜的角度都很相似。

例如，当一个人端起咖啡杯来喝时，一起的人也会端起咖啡杯来喝；一个人交叉双腿，另一个也会交叉双腿。

关系越好，这样的行为越会频繁地发生。"变得与关系好的人相像"，其实是人类的本能。这是一种同频行为，对于我们怀有好感的人，我们会想要与他进入一样的世界，融为一体。

这种无意中像镜子一样反映对方言行举止的行为，就是心理学中所谓的镜像效应。

在沟通当中利用镜像效应，可以令对方不知不觉间产生亲近感。

例如，如果对方说话的时候头微微歪向一侧，你在说话时也把头微微朝同一方向歪。或者，保持声音的大小或说话的节奏与对方一致。

也就是说，从客观的角度来看，故意与对方做出"同样的"行为。

人倾向于认为与自己说话节奏一致的人"能干"，这可能是由镜像效应导致的。

或者，在对话中寻找与对方具体的共同点，这也是一种值得推荐的方法。

前些天，我在某处遇见一位女士，和她聊天，发现我们都是京都人。

"什么，你是京都人！"

"我原先住在桂⊖。"

"真的吗！我们两家离得很近。我住桂的下一站，西京极⊖！"

发现彼此来自同一个地方后，马上就有很多当地的话题可聊。

想必你也有过类似的经验吧。

我们都会喜欢与自己相似的人。如果你发现彼此的相似点，就积极地把它作为沟通的素材吧。

这会让双方产生亲密感，令沟通一下子变得容易许多。

---

⊖⊖ 桂、西京极都是京都的地名。——译者注

 **更换主语的表达方式**

比方说，你正在筹办某项活动。

你忙得不可开交，但却没有一个人帮你。

这样下去，自己孤军奋战，费时费力……你想找人帮你。

这种情况下，你会用哪种表达方式向周围的人求援呢？

A."为什么不帮我？帮我一下嘛！"

B."如果你能帮我一下，我会很感激！"

读完这两句话，你应该就能明白，虽然都是在求助，但是给人的印象却大不相同。

A 会让听者觉得自己受到了责备，说话人还对自己很生气。给人感觉是命令一般，令人不舒服。

B 则不会给听者责备、生气的印象。给人的感觉不是命令，而是请求。

两者之间的区别从何而来呢？

其实，两句话的主语不同。

日语常常省略主语，如果把省略的主语补充出来，就会变成这样：

A. "为什么<u>你</u>不帮我？帮我一下嘛！"

B. "如果你能帮我一下，<u>我会</u>很感激！"

请别人帮忙时，我们如果像 A 那样，用"你"做句子的主语，这句话就会变成"你应该做"的意思。对信息接收者来说，这样的话令人听了很不舒服，仿佛你在命令、责备他。

听了这样的话，对方即使帮忙，也是心不甘情不愿。

但是，我们如果像 B 那样，用"我"做句子的主语，那么说话人就只是坦率地表达自己的想法，不会给听者造成任何压力。而且，我们可以用以下的句式：

"如果你能……我会很感激。"

"如果你能……我会很开心。"

"如果你能……我会感到放心。"

像这样，我们在话语中加入自己的正面情绪，那么对方就会想："既然这样做他会高兴，那我就帮帮他吧。"于是对方就自发地行动起来。

请人帮忙的时候，不要用"你"做主语，而要用"我"做主语。

只要做到这一点，你就不会在对方心里激起抵触情绪，还能够顺利地传达你的需求。

只是换了一种说法，就能改变对方的心意，让对方自然而然地想要帮你。

#  用"三明治沟通法"表达负面信息

沟通中有一种情况特别困难，那就是不得不说些刺耳的话的时候。

听的人大都会觉得讨厌，而说的人对此心知肚明，所以感到心情格外沉重。

但是，为了对方今后的成长进步，又不能避而不谈。

虽然对听者而言是负面的内容，但我们还是希望他能认真听进去。

这种时候就可以用"三明治沟通法"。这种方法可以在不令对方讨厌的同时，把负面信息告诉他。

就像用面包把馅料夹在当中的三明治一样，把负面信息夹在正面内容中表达出来。

例如，我在评价学员的演讲时，就会像下面这样运用三明治沟通法。

【正面信息】

××的表达层次分明，很容易懂。

【负面信息】

如果再多一些眼神交流，也许会更好。增加眼神交流，可以让对方感受到你强烈的表达意愿。

【正面信息】

不过，你讲的内容条理清晰，真的是非常好懂。

像这样用正面的"面包"把负面的"馅料"夹起来递给对方，他就会觉得："哇，真好吃！"于是连负面的"馅料"也能毫不费力地吞进肚子里。

在企业培训等场合，同事之间互相评价的时候，如果大家都不知道这种沟通方法，往往会变成互相批评。

"嗯，不足之处是……"

"缺点是……"

这样一来，接受评价的人很容易陷入负面情绪中，或沮丧，或生气。结果就是再也难以坦然接受批评。

而且，对方一旦关闭心门，后面再想用正面的评价敲开，往往很难。

归根结底，人喜欢被肯定、被表扬。

我们可以用三明治沟通法，先正向表达，让对方敞开心扉。

当对方因为得到认可而感到喜悦，从而敞开心扉之后，能更容易接受负面的评价。

其实，关于沟通中哪个部分最容易被人记住，有一项研究结果。

该研究显示，最容易被记住的是沟通的最后部分。

其次是开头部分。

为了让对方在听你说话时保持良好的心情，请一定要记得用三明治沟通法。

 ## 没有练习就没有成果

本书写到这里，我已经教了你了如何练习感动之声，以及如何说话。

对于发出动人心弦的声音的要领，以及在工作和日常的人际关系中给人留下好印象且明白易懂的说话诀窍，你是否已经有了具体的认识？

最后，我想拜托你一件事：不要想"我读完了，明天开始练习"，请现在马上付诸实践。

如果有人在读的过程中，把某一处讲的内容付诸实践，他就会马上有所体会："原来真的只要挺直背部站好，就会感到精神振奋。""只是通过饱满的呼吸，让呼出的气息带动声音，就能让声音变得响亮。"

自己亲身体会到："声音真的可以马上改变！"我相信这比什么都重要。

"原来，我也拥有独具魅力的声音。"

当你切身地感受到了这一点，从那一瞬间起，你就会对自己多一分自信，感受到活着是一件快乐的事。

第三章介绍的基本训练和针对各种声音烦恼的训练，效果立竿见影，如果你还没有实践，请现在马上试一试。

实践过几次之后，万一遇到需要的场合就能马上使用。哪怕只练你觉得需要的部分也没有关系，请一定要反复练习。

如果你觉得："我试过了，但是声音跟以前相比没有任何变化。"我建议你一边看着视频一边练习。

当你能够切身感受到声音发生的变化时，请坚持定期练习，加以巩固，直到彻底掌握。

彻底掌握之后，你就能有意识地运用以感动之声为基础的声音技巧。

虽然你能很快感受到变化的发生，但是要真正变成自己的一部分，就只有练习！

没有练习，就没有成果。

经过练习，你的明天一定会发生翻天覆地的变化，一片光明。

## 后记

感谢您读到最后。

如果您能运用本书，寻回自己的真声音，进而改变人生，我将感到无比的喜悦。

现在，我能从事写书的工作，是我以前做梦也想不到的。

因为，以前的我内向，声音很小，难以与人顺畅地沟通。

偶尔我对别人说起此事，几乎百分之百的人都表示"难以置信"。

我的经历充分证明，人是可以改变的。

"做不到""太难了"，这样的想法不过是给自我设限，并非事实。

我们应该为改变而学习，获取知识，付诸实践。

这样就可以改变声音，改变说话方式，进而改变人生。

特别是在声音方面，很多人早早地放弃了，以为"声音是与生俱来的，无法改变"，但这绝非事实。

无论从多少岁开始，我们都可以大幅度地改变声音，获得在这个世界上独一无二、独具魅力的真声音。

当你找到自己的真声音以后，说话方式会改变，人也会变得自信起来。

这样一来，你不仅会提升自我肯定感，而且能得到周围人的信任，工作和日常的人际关系也会因此受益。

自我肯定感与声音和说话方式密切相关。

我希望更多的人可以通过改变声音和说话方式，肯定自我，展现自我，与他人联结，对自己的人生负责，过上幸福的生活。

这便是我从事这一工作的出发点。

写这本书是一次珍贵的经历，它并非我一己之力所能实现。

它离不开我的同伴和亲人的支持，也离不开那些参加我的讲座和课程的人的帮助。因为有他们的变化和成功，我才能在本书中介绍具体的案例。

声音是可以自己发电的能源。

它拥有改变我们的身心，乃至人生的力量。

期待有朝一日可以听到你的声音。

请寻回自己的真声音，度过属于自己的幸福人生吧。

最后，我想借此感谢神吉出版编辑部的渡部绘理女士、合同公司 Dream Maker 的饭田伸一先生，是他们给了我这个宝贵的机会。

2021 年 8 月吉日

村松由美子